KAPPA GA KATARU BUTAI URA-OMOTE by SENOO Kappa
Copyright © 1987 by SENOO Kappa
All rights reserved.
Original Japanese edition published by Heibonsha Limited, Publishers, 1987.
Republished as paperback edition by Bungeishunju Ltd., 1998.
Chinese (in simplified character only) translation rights in PRC reserved by Sdx joint publishing CO. LTD, under the license granted by SENOO Kappa, Japan arranged with Bungeishunju Ltd., Japan through Eric Yang Agency, Inc., Korea.

窥视舞台

（日）妹尾河童／著
姜寀蕾／译

Simplified Chinese Copyright © 2018 by SDX Joint Publishing Company.
All Rights Reserved.
本作品简体中文版权由生活・读书・新知三联书店所有。
未经许可，不得翻印。

本书译文由台湾远流出版事业股份有限公司授权使用。

图书在版编目（CIP）数据

窥视舞台／（日）妹尾河童著；姜家蕾译．—北京：生活・读书・新知三联书店，2018.11
（妹尾河童作品）
ISBN 978-7-108-06137-9

Ⅰ.①窥…　Ⅱ.①妹…②姜…　Ⅲ.①舞台艺术
Ⅳ.①J81

中国版本图书馆 CIP 数据核字（2018）第 011906 号

责任编辑	樊燕华
装帧设计	蔡立国　李　思
责任校对	龚黔兰
责任印制	徐　方

出版发行　生活・讀書・新知 三联书店
　　　　　（北京市东城区美术馆东街 22 号 100010）
网　　址　www.sdxjpc.com
图　　字　01-2017-7026
经　　销　新华书店
印　　刷　北京隆昌伟业印刷有限公司
版　　次　2018 年 11 月北京第 1 版
　　　　　2018 年 11 月北京第 1 次印刷
开　　本　880 毫米 × 1230 毫米　1/32　印张 6.25
字　　数　130 千字　图 168 幅
印　　数　00,001-10,000 册
定　　价　42.00 元

（印装查询：01064002715；邮购查询：01084010542）

目 录

日本是旋转舞台的始祖　　／1
旋转舞台的幕后乾坤　　／23
转动舞台的达·芬奇　　／41
骗术　／58
布景制作全凭职人手艺　　／71
首次出现的道具簿　　／83
宛如忍者的舞台总监　　／95
戏剧界的幕后好伙伴　　／105
连黑暗都是种设计的舞台灯光　　／120
谁说"特技""机关"是邪道？　　／133
《底层》：从开始到结束　　／152
实际的声音·做出来的声音　　／169
请别再盖奇奇怪怪的剧院了！　　／182

单行本后记　　／195

日本是旋转舞台的始祖

常有人碰到我时提及"希望一窥舞台的内幕",大概是觉得观众看不到的部分应该很有意思吧。有时甚至露出怀疑有啥隐瞒的表情来,真叫人伤脑筋。

"舞台的内幕不过是制作过程罢了,实在没什么值得公开的啊。真正有趣的部分都已经在演出时呈献在舞台上了……举例来说,餐厅总不会让客人进厨房,然后打开冰箱或烤箱给大家看吧。倒不是用了什么食材怕给客人看到,只是单纯希望客人能够好好品尝烹调出来的料理,所以还是不要连厨房里头都看得一清二楚比较好。舞台制作也是类似的道理。"

我每每试着解释,却总是徒劳无功,说服不了对方。

《艺术新潮》的编辑部也一样,两年前就开始一直邀稿,"希望能介绍一下舞台的内幕"。每次提起这话题,我总以"舞台有趣之处一定要到现场欣赏才行……我认为舞台表演不该一一告诉大家'这边是怎么费尽苦心''这边又下了什么功夫'的……"这类的借口来躲闪。其实推辞的理由,老实讲,一部分是因为羞于介绍自己的职场环境。

可惜,对方不是会轻易打退堂鼓的人物。

"正如您所说的,欣赏舞台表演和了解舞台设计,两者本

质的确不同。不过,了解了舞台制作过程,因为这个契机,原本对舞台剧没兴趣的人也可能会燃起进戏院的念头哟。河童先生难道不想让更多人来欣赏舞台剧吗?"

对方的说辞头头是道,又太具说服力,最后我哑口无言。因此,就这么展开了《窥视舞台》的连载。

对此连载,编辑部的要求是"不要使用太专业的用语,希望能够吸引不太观赏舞台剧的读者,还有最好曝一些连专家都不知道的料",这简直折腾死我了。

即便编辑部这么交代,但观众对什么感兴趣、想看到什么样的舞台内幕,我还真是毫无头绪,最后只好硬着头皮试问责任编辑M君(宫本和英先生):"你对哪个部分特别感兴趣?"

他马上回答:"当舞台上有些机关时,我常想不知道那是怎么办到的?蛮令人好奇哩!"

有些舞台是什么机关都没有的,机关太多也可能会模糊了看戏的焦点,不过这倒不失为欣赏舞台表演的切入点之一。

他还提及,米兰的斯卡拉歌剧院来日本公演时,《塞维利亚理发师》这出戏使用了旋转舞台,相当有趣。公演时所使用的旋转舞台,是整个儿从米兰搬来,再重新组装起来的,上头搭建了街道和房舍,等等,透过旋转的方式将各式各样的场景呈现在观众眼前。

"听说该戏导演彭内勒(Jean-Pierre Ponnelle)原本是位舞台设计师?"

"没错。所以他会为了让舞台更富趣味性而特别增添许多要素。有时候增添的要素较强,导致看完后会觉得他的戏太偏重视觉效果,不过《塞维利亚理发师》真是一出杰作。"

日本是旋转舞台的始祖　　　3

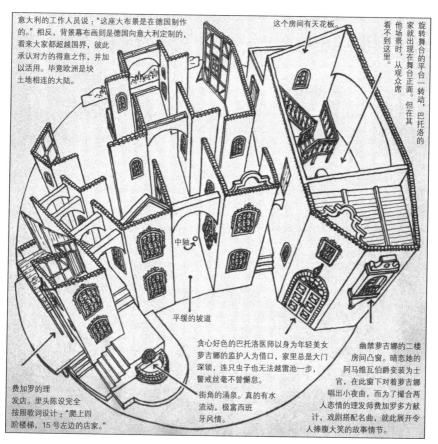

意大利的工作人员说："这座大布景是在德国制作的。"相反，背景幕布画则是德国向意大利定制的，看来大家都超越国界，彼此承认对方的得意之作，并加以活用。毕竟欧洲是块土地相连的大陆。

这个房间有天花板。

旋转舞台的平台一转动，巴托洛的家就出现在舞台正面，但在其他场景时，从观众席看不到这里。

中轴

平缓的坡道

费加罗的理发店。里头陈设完全按照歌词设计："爬上四阶楼梯，15号左边的店家。"

贪心好色的巴托洛医生以身为年轻美女萝吉娜的监护人为借口，家里总是大门深锁，连只虫子也无法越雷池一步，警戒丝毫不曾懈怠。

街角的涌泉。真的有水流动，极富西班牙风情。

幽禁萝吉娜的二楼房间凸窗。暗恋她的阿马维瓦伯爵变装为士官，在此窗下对着萝吉娜唱出小夜曲，而为了撮合两人恋情的理发师费加罗多方献计，戏剧搭配名曲，就此展开令人捧腹大笑的故事情节。

米兰斯卡拉歌剧院的歌剧《塞维利亚理发师》舞台装置俯瞰图

在旋转舞台上组合好的舞台装置，可依场景旋转，使其正面朝向观众。这座旋转舞台是在米兰拆解后装运来日本的。

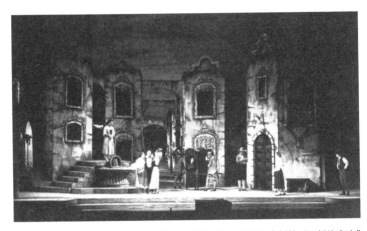

照片里是从观众席看过去的街角场景。人物登场时,不是从右侧的"巴托洛家中"就是从左侧的"费加罗理发店"进场,舞台还会直接旋转让观众看到。(1981年9月在日本公演,照片提供:民音)

这出歌剧的音乐和戏剧表现的确相得益彰,十分均衡,加上彭内勒的舞台美术底子,有更上层楼的强化效果。

"那么,利用旋转舞台呈现各种场景的手法是从什么时候开始的?"

"18世纪后半叶。你知道吗?旋转舞台可是日本发明的哟。"

"什么?日本!"

M君发出惊呼。看到他的反应,我心里暗自高兴。常看舞台剧的他都这么惊讶了,我想第一回可以从旋转舞台的周边开始,再渐次介绍舞台的内幕。

其实,我自己也想趁此机会了解一下旋转舞台的始末。

江户时代的惊人进步

旋转舞台确实是日本发明的,但发明者是何许人也?若

从文献史料来推测，据说是正德三年（1713）前后相当活跃的江户狂言作家中村传七。至今为止，一般公认是大阪的狂言作家并木正三，不过最近开始有人对此说提出质疑。重新检视当时的文献记录，可以确定的是，改良原先设计的旋转舞台在宝历八年（1758）上演的戏剧中得到热烈反响。

旋转舞台的设计构想究竟是出自江户还是源于大阪，这点曾有许多争论，不过由此可见当时交流之频繁是超乎现今想象的。

欧洲则是接近19世纪末才出现旋转舞台，出乎意料地晚，而且听说还是模仿日本。不过，欧洲的旋转机关不用人力，改为电动，日后又成了日本的模仿对象……

回溯到旋转舞台出现之前，不论东方或西方，剧场发展初期都没有考虑到场景变换的问题，舞台布景非常单纯。看看描绘演出莎剧的古代绘画就可得知，不论剧目为何，都是在伸出式舞台（balcony stage）上演出。

日本也是同样的情形。

歌舞伎舞台最初是模仿能剧舞台而成，刚开始当然没办法变换场景。不仅使用的道具极少，甚至是用暗示的手法来交代场景。

宽文四年（1664）的文献中则特别出现了"使用拉幕"的字眼，据闻是因为从那时候开始上演"多幕狂言"之故。换句话说，在那之前，舞台和观众席之间并没有幕布隔开，随着幕布出现，舞台装置就能依照场景的不同来做变化，不过即使可将幕布拉上，还是不能在里面花太长时间变换舞台装置。此外也不能在观众面前拆解组装，所以布景都非常简单，只有表示出入口的门户、篱笆、树木等等。虽然如此，"能够

连续变化场景的狂言"在当时还是颇能博得观众欢心的。而到了18世纪,随着近松门左卫门《国姓爷合战》和《心中天网岛》等新作品陆续推出,舞台便进入了新时代。

比起元禄时期的歌舞伎,脚本和演员的演技等等都变得较为复杂,观众也对舞台场景的变化有了更多期待。为满足人们的要求,从那时候起,舞台机关的发展也跟着大步前进,或许是因为各种强化效果,使得戏剧的发展也更加欣欣向荣。

1746年的《菅原传授手习鉴》,两三年后也和《假名手本忠臣藏》一样变成多幕剧,在大阪和江户都有演出。舞台装置也不再是小型的简单形式,场面有了相当大的转变,不够具体的话便无法讨观众的欢心。

我读了记录发现,为了让舞台更具趣味性,不论大阪或江户都下了不少功夫,并且彼此之间竞争激烈。当时号称为"江户三座"[1]的市村座、中村座和森田座,实力可说是不相上下。到了宽延二年(1749),三个剧团还曾竞相演出《假名手本忠臣藏》。听说江户最初制作旋转舞台的是中村座,但那样的竞争背景也着实让舞台机关的发展迈进一大步。不单是旋转舞台,让演员在演出中从舞台底下登场退场的升降平台也是在当时想出来的。之后,不仅舞台机关,快速转换布景的技巧也有了让人眼睛一亮的设计。例如将大型道具往左右拉开的分割设计、将表里不同图案的画板瞬间反转来变换场景的田乐技术等等……

舞台表现手法的改革同时,也带动了剧本、演员演技以

[1] 江户三大剧团。——译注

【左】宽保三年（1743），江户的中村座剧场内部图。此图中，模仿能剧舞台的中央山墙（破风），进入19世纪，因占空间便慢慢消失了（《鸟居清忠图》，平木浮世绘美术馆藏）。【右】16世纪末，演出莎剧的天鹅剧院内部素描。貌似阳台的伸出式舞台上正在演出戏剧，四周环绕着高起的观众席。

及演出方法不断翻新。

　　现今剧院里的一些机关、布景更换方法等等，其构造原理基本上和以前一样。只不过采用人力的部分改成电动，但其中有些利用机械带动的装置，似乎还是采用人力比较安全准确，所以有许多地方依然保有古早的做法。

　　这些技术，除了现在的歌舞伎还继续沿用并发扬光大以外，新戏剧、歌剧和音乐剧等等也经常运用。由此不禁让人对于那个时代的优异舞台技术肃然起敬。

　　透过文献里的图片，大约可以想象当时的舞台光景，我倒是对于发展中的时代特别感兴趣。现在日本各地还残存少许的农村舞台，应该还嗅得到当时的氛围。真想亲眼看看那些古朴且已经超越古董价值的舞台机关。也就是说，在当年那个争夺观众激烈的时代里，江户与大阪众多剧场充满朝气的舞台，不知是否流传下来了。

现存最古老的旋转舞台

没想到,保有当时形态的舞台竟然还留存了下来,而且听说建造于文化十三年(1816),正是舞台机关改革令人耳目一新的时期。地点是长野县小县郡东部町的祢津·西宫。该地神社境内盖有一座当时的戏剧小屋,从分类上来看归类为农村舞台,但是其舞台机关或是内部残存的布景等等都具有相当规模。

东部町位于比小诸更靠近上田的地方,也就是保有昔日宿场町[1]风貌的海野宿地区附近山边。我曾因采访海野宿而造访此地,所以偶然间得知这件事。

既然知道了就事不宜迟,赶紧去拜访尽心尽力保存这舞台原型的西宫歌舞伎舞台保存会,请他们打开大锁让我一窥究竟。

由于内部完全没有光源,建筑物里面非常阴暗,只有从木板墙缝透进来的微弱光线。大伙专心凝视着旋转舞台,查看升降台大小,而且为了确认舞台的构造,还潜入舞台下方的奈落察看。

这里的机关比文化三年(1806)绘制的《戏场训蒙图绘》中的旋转舞台还来得进步,不过才十年光景,竟有如此进步,着实惊人。我原本想拍下来,可惜带了照相机,却没预期会碰到这种情况,少了闪光灯配合,只好放弃。没办法,只能在黑暗中四处抚摸确认,不过我的一颗心还是因为兴奋而"扑通扑通"直跳:"碰到出乎意料的厉害角色了!"

[1]江户时代通往各地的街道上之驿站城镇。——原注

告诉M君之后,他立刻兴味盎然地说:"一定要去看一看!"我也很想再去一次,一定要把剧场的每个角落都看个清清楚楚,所以对于同行一事我自然没有异议。M君表示很想立刻前往,不过要看到全貌可不是一件易事,因为建筑物前面的外廊木墙板得全部拆下才行。将那些木板卸掉,舞台才有重见天日的机会。但是拆卸作业的人手估计需要80名,所以为了能一窥舞台,首要之务是召集人手及敲定大家都能到齐的日子和时间才行。因为先前都不曾拍照,保存会的会员可能也想借此机会记录全貌,所以爽快答允全力配合。不知打了多少通电话,总算排定双方都有空的日子。9月16日即将与盼望已久的古早剧场面对面了。

咦,布景叫作"长谷川"?

当天清晨五点,我们就抵达祢津·西宫旋转舞台所在的神社,等候太阳露脸。微光中摄影师松藤先生忙着从车上卸下器材,M君则一边喃喃自语"这建筑物里有旋转舞台?实在难以想象呀",一边四处徘徊察看。虽然我们前一晚就住进附近的旅馆,可是三点半不到,已经按捺不住准备起床,而跟保存会众人约定的集合时间是五点半。

天际微微亮了起来,人群也陆陆续续聚集,到了约定的五点半,80人已集合完毕。

至于为什么会约这么早,主要是因为有人还得去上班。

会长山越英世先生首先对前来帮忙的保存会全体人员说明今天的工作主旨,接着户掘武之先生立即指挥大家展开作业。

柱子用千斤顶顶起,再将一片一片的木板全部拆下,舞

"祢津·西宫歌舞伎舞台"。平常时候木门板是封住的。以前本是稻葺制屋顶,现在则是铁皮屋顶。在前面广场搭建看台即成为观众席,而且为了方便欣赏,地面呈倾斜状,但现在已铺成平地,变成槌球场。

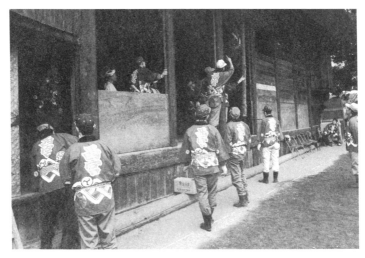

总计80名以上的保存会会员着手进行拆卸作业,才让文化十三年(1816)的歌舞伎舞台一点一点展露出完整面貌。工程比预想中的还来得复杂。

日本是旋转舞台的始祖 11

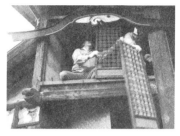
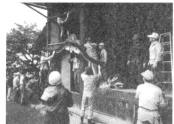

在舞台两边组搭伴奏音乐所在的下座。

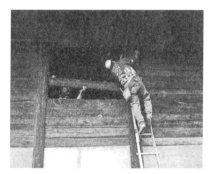

【左】首先,将一片一片的木门板拆下来,【右】接着用千斤顶顶起横梁,再将柱子卸下。

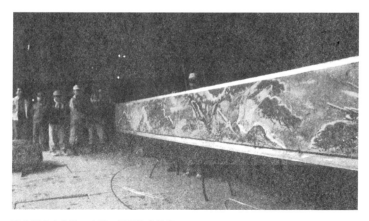

遮盖舞台上方的一字幕,图画让人惊艳。

台正面终于重见天日，拆卸过程相当顺利。

"这会经常打开吗？"

"不会，因为实在太耗人力，前一次打开已经是四年前的事啦。大伙儿都是因为喜欢，才成为保存会会员，所以负责的工作也是各自决定，动起手来当然纯熟老练。"

仔细观察，真的每个人都身手利落，动作丝毫不拖泥带水，实在令人佩服。就算是剧院中专业人员的工作状况也差不多就这样而已。

工作进行当中，我还有一个发现，就是每个人所穿的开襟短外套的衣领上，不是写着长谷川就是三河屋。

"长谷川有什么含义吗？"

"喔，负责布景的叫长谷川，负责道具的叫三河屋。"

"那么，这地方有代代相传的长谷川布景专家吗？"

"以前可能有吧。其实这短外套不是以前保留下来的，是保存会的制服……因为大家是自行选择工作，想搬布景的穿长谷川，喜欢负责道具的就穿三河屋。不过，终究还是起了点小争执，因为定制的短外套数量不平均，有的人穿不到自己喜欢的短外套还不太高兴。所以有时候会看到穿着三河屋的人在搭布景，说来让人见笑了……"

我还是对衣领上那几个字相当惊讶。

"您知道为什么负责布景的称为长谷川吗？"

"这个嘛……从以前就这样叫了。"

这件事儿，回东京后得赶紧向长谷川勘兵卫先生报告才行。勘兵卫先生是第十七代传人，目前是歌舞伎座舞台株式会社名誉董事长，可说是歌舞伎的舞台权威。他们和歌舞伎演员一样，代代都继承一模一样的姓名，传到现在已经是第

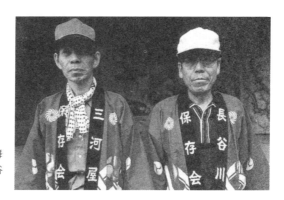

听说江户时代歌舞伎的布景称为长谷川，这就是证据。

十七代了。

我记得读过江户时代把布景称为长谷川的相关资料，这次来到祢津，能够从保存会会员身上的短外套衣领印证这个事实，颇耐人寻味。

至于三河屋，文献里虽然没看过这称呼，说不定是早期在各地巡演的"三河万岁"[1]自成一派，有时也制作道具或将其租借给人而得名吧。

至于长谷川，这次的发现应该不是巧合，布景会称为长谷川，可以想见当时该派在歌舞伎界的势力有多大了。

据说将拉幕带入歌舞伎的是第二代长谷川勘兵卫，而宝历十二年（1762）在市村座制作旋转舞台、设计快速更换背景的分割台和田乐等技术的也是长谷川勘兵卫，听说是第八代。当时布景工班的工头还身兼舞台美术设计的工作。

当时的狂言作家除了负责写脚本，同时也是导演。在那位知名剧作家近松门左卫门出现以前，主角还得负责舞台制

[1] 新年时登门做贺岁表演的艺人，源自三河，即今日爱知县内。——译注

作，至于脚本由谁写倒还无关紧要。到了近松门左卫门的时代，他所写的剧本变成吸引观众的卖点，各家演员竞相诠释演出。那时的戏棚子除了插上演员名号的旗帜，其间也交错着长谷川勘兵卫的旗帜，或许舞台布景也是招揽观客的重点之一。总之，可以确定的是，有一段时期长谷川与布景是画上等号的，而这都得感谢西宫歌舞伎舞台保存会的成员如此细心地把实际证据保存了下来。

说到感谢，还有件事值得一提。这么珍贵的舞台，听说四年前差点遭到拆除的命运。那时候幸好有人提出建议："为儿童建造游乐园，虽然说立意不错，但是将乡土历史建筑留存给后代，也是很重要的一件大事。"赞同此议的人因而聚集起来，才有保存会的产生。最后决策总算导向保存，在此深深一鞠躬以表达我的敬意。听到这个保存舞台的意见终于成为地区居民的最后决定，不禁让人安下心来……

曾为了舞台存亡危机而集结起来的人们，今天又为了拍照采访之故，再度聚集共同作业。

在建筑物这边的上方（由观众席看过去的舞台右侧）和下方（左侧）较高部位，设有下座（歌舞伎伴奏音乐席，有时也称外座），舞台上的分割台（可在舞台底下借着小台车予以移动的机关）等，通通陆续组合起来。

我之前单独来的时候，里面黑咕隆咚什么都看不到，现在一个个都现身了，真是让人惊艳。看到一字幕（舞台上方如一字形的长横幕，现在都采用黑色幕布，这里的还画有图案）时更是赞叹。不是我夸张，画得还真是不错呢。虽然画家姓名不详，但由笔劲看得出颇具大家风范。分割台上装有日式拉门，也很快就置换了，又让我开了眼界。

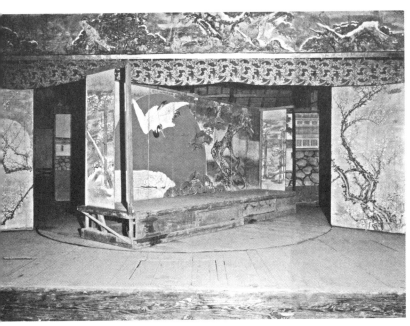

旋转舞台与分割台

分割台下装有转轮,置于舞台上当装饰用,利用纸拉门图案的更换变换场景。现在保存的拉门图案多达42种,除了更换拉门图案,还可以将台子往两侧拉开,转动旋转舞台,或者让观众看到拉门的内侧图案。舞台两边的两扇图也能变成田乐,使其里外反转。这套装置历史已将近一百七十年了,现在还能够顺畅且快速运作,着实让人吃惊。

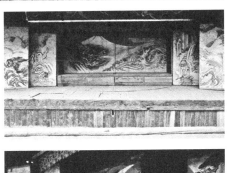

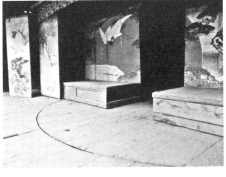

而且，拉门上的画作保存了 42 种之多，这些画当然也非泛泛之作。

"拍照要拍哪一幅，还请您挑一下吧。"

突然要我选，还真是拿不定主意。

舞台两边进出处立着以田乐机关转换的袖幕（木框纸幕，绘有图案），一样是不同凡响的画作，现在的剧院都用黑色幕布遮盖，看来还是古早的舞台比较华丽。

旋转舞台直径 5.4 米，与文献上"直径三间的旋转舞台"尺寸颇为吻合。舞台正面从下座算起，有八间宽（约 14.5 米），若从柱子内侧算起，则为六间宽（约 11 米），这比江户的戏棚子小约两米。舞台深度为五间半宽（10 米），而且将最里面的墙面拆下，可以看到连绵的山景，这是以大自然为背景的舞台机关。

这样的设计在其他农村舞台也看得到，并非此处匠心独具……

至今还活灵活现的舞台机关

若要举出这里独有的特征，大概就是拥有三座升降平台，舞台深处有一座大型田乐机关，都还能运作。瞬间就能让舞台从城池外观全面变成城中大厅，这舞台即使放在现代来看依旧称得上出色，再加上是文化年间完成，可说是大不简单。

旋转舞台下方的奈落也做得相当好。舞台地板的重量全都集中到旋转舞台的主轴心，不需太费力即可旋转，而且缓急快慢都能自由操控，非常巧妙。后世的旋转舞台也多采用伞骨般的支架结构，也就是说，祢津这座舞台可说是当年所

留下的佳构。

将舞台机关原汁原味保存下来的戏剧小屋，竟然没被指定为"国家重要有形民俗文化财产"，我心中充满疑问，于是试着询问。当地人似乎常被问到这个问题，熟练地回答："这座歌舞伎舞台是日本现存最古老的旋转舞台哟，也可以说是世界最古老的。而现在被指定为国家文化财产的群马县上三原田舞台，似乎是建于文政二年（1819），比我们这里可晚了三年。遗憾啊，我们这里竟从指定保护的名单中遗漏了。理由是支撑建筑物正面的横梁腐朽，明治四年该处曾更换过，所以被解释为经过改造，就变成致命伤了。您看，当初为了修补只换掉那根梁而已啊，除此之外可通通都是文化十三年当年的原貌哪。"

的确很遗憾。如果只因这样的原因就不被列入保存名单，

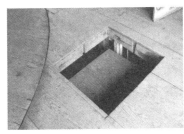

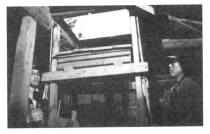

舞台的前方有三座升降平台

在当时拥有三座升降平台算是罕见的。所谓的升降平台，就是让演员从舞台下方登场或从舞台消失的升降装置。现在的剧院里有时也会在舞台上挖个洞，其装置与此几乎相同。上面左图是文化三年（1806）《戏场训蒙图绘》中的升降平台装置说明图。"祢津·西宫舞台"比这图中所画的还要来得进步。

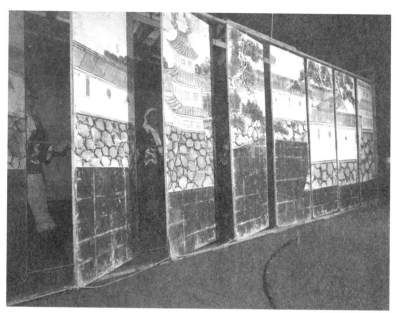

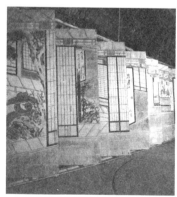
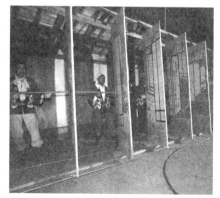

舞台深处的田乐机关

所谓田乐，就是在板子中心加上转轴，翻转两面图案来变换背景。例如呈现在整个舞台上的城池外观，"啪"一下子就变成城中大厅。站在后头手持竹竿的工作人员，在转动后一推压即可呈现一整片的图面。为了让我们摄影拍照，不知转了多少回，但是从未失误不顺，感觉得出操作人员的手法相当熟练，实在无法相信这是四年来头一次上场操作。

日本是旋转舞台的始祖　19

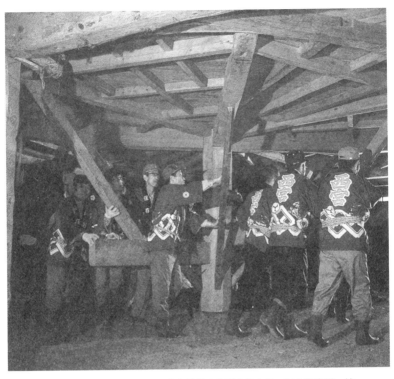

旋转舞台底下的奈落。从轴心向上、像伞骨般连接平台的支架，以力学来看，结构相当优异。实际上，人力不必如上图那么多，即可轻松转动了。

那的确相当不公平。我们舞台界非常重视的事物，与审查学者所关注的地方或许有相当落差，价值观不同。可是对于可以得知舞台机关发展史的珍贵文化财产，真希望能早日受指定保存，实在需要完完全全留存给后世子孙呀。我安慰当地人说：

"这里保存的布景机关等等，不是从事舞台工作的人，大概不易了解其价值所在吧。我想，只要看过这次所拍的照片，应该就能理解了。请大家还是要好好维护，继续保存下去。"

作业一直持续到将近中午，舞台才实际动起来让我们拍摄和仔细观看。

下次再度打开这舞台，大概要等到四年一次的祭典举行了。过去这舞台上经常演出歌舞伎以娱乐村民，可是战后有了巡回电影，接着又有电视普及，慢慢就没人请剧团来村里表演了。

附近有一家云母屋，专门出租舞台服装，也因此元气大伤，九个大箱子里头还满是有待出租的舞台服装。当时，四处巡回的演员们通常只随身带好自己的化妆用品，至于戏剧演出所需的服装，则依剧目不同另外租借即可。

挑战激烈的舞台改革

返回东京后，跑了一趟文化厅，也传达了祢津人的心声："没想到比祢津晚三年建造的却成为……"而我自己刚好尚未见识过群马县势多郡赤城村的上三原田舞台，趁此机会请对方让我瞧瞧平面图。

结果，不单是平面图，还让我看了不少资料。过程中耳闻国立剧场的资料课有一座精巧的舞台模型，二话不说赶紧飞奔过去。万万没想到，模型就摆放在我不时造访的资料展示室入口的长廊深处，我竟然从未注意到。

上三原田的舞台同样不接受临时参访，幸亏有这座模型，可以让人不必到现场也能好好研究该舞台的机关。虽然事先已听说机关设计很厉害，亲眼看到模型的时候还是相当吃惊。舞台上的布景除了可以降到舞台下方，也可以上升到屋顶，如此的突发奇想竟然真实地带到舞台上。在那个时代就能拥有

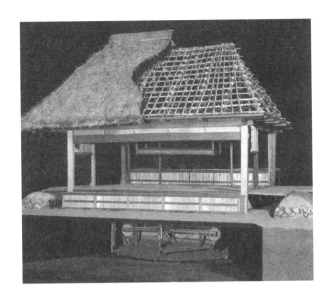

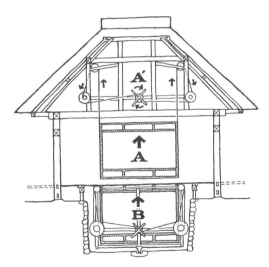

上三原田歌舞伎舞台的模型

比祢津·西宫歌舞伎舞台晚三年建造,位于群马县赤城村,除了旋转舞台外,如上图还多了一座机关,可将台子升到屋顶,然后从地板下升起另一座台子。(1:20 模型制作:松元胜次　国立剧场收藏)

可升到空中的舞台装置，想想真不是盖的！

不过，在戏剧演出上究竟能活用到几分，这就不禁让人怀抱疑问了……

以我的职业经验判断，那种无法拆除的特殊舞台机关，通常只能有那种用途，其他时候就不好用了，在戏剧表现上反而有所局限。

可能正因如此，这项舞台机关无法流传后世，就到此为止了。不过，这并非我想探讨的重点，而如此独具一格、别处所无的设计，想必是绞尽脑汁费尽心思变出来的吧。制作者推测是名叫永井长治郎的资深木匠，曾经做过水车，手艺精湛。搞不好这座舞台的重点，并非是如何运用在戏剧表现上，而在于能够出人意表，机关本身就是卖点。从这座模型可以看出，当时的人有多么想改革舞台机关了。

想到这些先人前辈对舞台研究耗费的精力、抱持的热情，实在令人佩服不已。只顾着让人大吃一惊，并不能称为戏剧，不过，想想现在这个影像时代的观众，对于现场演出的戏剧会有什么样的期待呢？而且还必须是电视、电影等所没有的要素。

舞台上独特的故事发展、出其不意的效果，要怎么表现出来，而戏剧的趣味性又如何传达给观众，诸如此类的问题，我想，应该是现在剧场界的重要课题吧。

旋转舞台的幕后乾坤

旋转即可讨观众欢心？

东京池袋的阳光剧场内，设有少见的旋转舞台。

通常称为双胞旋转舞台，舞台上名副其实地设置了两个小小的旋转台，分置左右，可以分别旋转，也可同时旋转。用途上似乎有很多种可能性，感觉也相当先进。

可是，这座剧院建好六年以来，旋转台却只用过三四回而已，跟其他剧院的旋转舞台相比，实在是少得可怜。其理由何在？

若要使用的话，希望要有戏剧效果，并且有其必要性。双胞旋转舞台乍看之下拥有很多的可能性，其实正因为特殊，用法反倒相当有限。因为有此矛盾，效用就不太大了。如果只是因为有趣就随便用上，通常很容易导致失败。所以，结果便是很少用了。

那么，为什么要建造这个特殊装置呢？理由是因剧院位于大楼之中，此先天上的限制造成舞台景深不够，无法建造直径大的旋转舞台，只好改成直径较小的两座。没想到建造的动机并非出于积极思考啊。

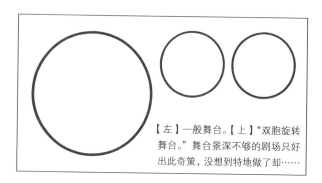

【左】一般舞台。【上】"双胞旋转舞台。"舞台景深不够的剧场只好出此奇策,没想到特地做了却……

"我们原先期待,双胞旋转舞台一旦设置,应该会有人特别利用这少见的装置吧。"剧院方面是这么说。不过……很遗憾,结果却是上述状况。这特殊的双胞旋转舞台,原本以为是阳光剧场的创举,却得出如此意外的结果;其实很早以前就已经有人造出来了。

只不过,结果和现代一样,不知道是否因为太难用,没多久就销声匿迹了。因此没成为旋转舞台的主流,当然也就没有流传下来了。双胞旋转舞台最早出现在两百年前,也就是旋转舞台诞生、舞台机关大抵成熟之后。

当时正热衷于改革舞台、猛下功夫;在求新求变的风气中,当初这双胞旋转舞台大概也曾因为趣味性而成为一时的话题吧……

除了双胞旋转舞台之外,还有蛇目台或称为二重旋转台的奇特机关。这是在传统的旋转舞台外缘再加上一道同心圆的环状舞台。《戏场年表》中记载着江户的市村座曾出现过这样的舞台,相当罕见,设计者是第十一代的长谷川堪兵卫。

"市村座做了,我们也不落人后!"

可能是出于这种心态吧，中村座和森田座也在弘化四年（1847）新增了蛇目台。

江户三座竞相制作了蛇目台，不过有趣的是，这三个剧团的工程全都由第十一代长谷川堪兵卫一手包办，由此可以了解当时戏剧发展的状况，十分有意思。

【右】称蛇目旋转台或者"二重台旋转台"。
【左】"三重旋转台"。
不管哪一种都只是使其旋转，当作普通旋转舞台使用，多重旋转的机会相当少。

可惜，蛇目台的效果也不如预期持久，同样也是刚开始很新鲜而受人欢迎，后来观众还是看腻了。

证据就是和双胞旋转舞台面临相同的命运——消失无踪。

不过，错误的实验还是给后世留下了一项副产品。当时为了制作二重台，将舞台的外环直径加大了，先前一般的旋转舞台直径约5.4米，加上外环成为二重台后直径变成约9米，旋转部分直径加大，舞台就越能有更大变化，对于舞台效果来说是有利的演变。二重台那样的复杂机关虽然消失了，加大的旋转舞台倒是成为副产品因而诞生了。

后来旋转舞台的直径越变越大，从现在剧院常见的7间（约12.6米）到目前歌舞伎座的10间（约18米）都有。

陀螺剧场挑战三重台

　　回顾旋转舞台的历史，感觉是"即使是特意打造的，只要难以使用就会被淘汰"，后来却有人逆向操作，简直像下战帖一般，在昭和三十一年（1956）大胆兴建了比二重台还复杂的三重台剧场。

　　该剧院就是在大阪和东京都有的陀螺剧场。建造者名叫小林一三，也就是宝冢少女歌剧的创始人。宝冢少女歌剧首演是大正三年（1914），17位少女以宝冢温泉的脱衣场为舞台，演出了桃太郎故事的歌舞剧，题为《淙淙水流》，这样的构想真可谓独树一帜。当时的宝冢位于远离人群的山间，在小林一三强推之下，阪急电车的路线拉到该地，看似有勇无谋的计划竟然实现了。在他的梦想中，早已勾勒出未来这条路线的繁荣景象。这位拥有实绩和远大浪漫志向的梦想家，宣告"要建造出明日的剧场！"其成果除了具备三重旋转舞台，舞台甚至向观众席凸出三分之二，几乎成为圆形剧场，也就是说，有些观众会看到演员的背影。

　　不过，探究舞台历史，古代有希腊的圆形剧场，罗马时代和伊丽莎白时代也都有这类剧场。在日本古早描绘歌舞伎小屋内部的图画中，也有差不多的结构。所以说圆形剧场的构想并非始于陀螺剧场。再者，多重的旋转舞台也并非全新设计。只不过当时的报道用了"明日的剧场"的词汇，让人感觉到有无限可能性，连我都不禁兴奋起来。当时的我才入行，成为舞台美术设计不到两年，听到这样的豪语，预感接下来的时代即将诞生梦想剧场，而自己能够躬逢其盛，忍不住就

热血澎湃了起来。

当时各家报纸热热闹闹地报道：

"打破旧有的戏剧概念，与其称为剧场，不如说是体育馆，才能与如此宽广的舞台空间相呼应。剧院中的舞台机关不单是三重旋转舞台，每一环都可以各自旋转，速度也可以自由调节。此外，这三重还可以一边旋转一边上升或下降，电动操控，可以有 36 种变化。音响则完全采用立体声，各种世界首见的舞台效果均可呈现。"

至于我，怎能错过这个壮举，当然是前往大阪参观。当时的剧目，第一部是《舞踊剧·独乐三番叟》，第二部《惊悚剧·隐形犯罪》，最后的第三部是真正叫座的招牌剧《这就是陀螺剧场》。

第一部和第二部有些无趣，为了将旋转的特性纳入，戏剧性相对薄弱，舞台装置也让人觉得为用而用，看起来有点憋。还好，最后的《这就是陀螺剧场》除了宝冢雪组全体演员外，还加上宝冢之星和东宝之星，近两百位人物上场，几乎占满整座舞台，然后舞台开始旋转，升降平台升起又降下的效果超凡，立体音效环绕了整个观众席，初次体验让我兴奋极了。

舞台幕后工作人员哀叹："这次的舞台机关有许多都是第一次使用，今天运转得不顺，这种效果呈现在观众眼前实在很羞愧……"他们觉得首演的完成度连及格边缘都谈不上。但是对身为观众的我来说，那些让工作人员深感挫折的失误我可是毫不介意呢。

在《这就是陀螺剧场》中，旋转舞台分三段向上旋转升起，中心平台隆起的高度达 5 米，光这个就够让我们这些观众看得津津有味了。

隔天的新闻也带着祝贺的意味，对于公演佳评如潮。

"让观众惊喜不已，大大成功！立体近代剧于焉成形！"

"让人魂飞魄散的大旋转！来自四面八方的乐声！"

"观众感受到导演的用心！"

可是，我却在返回东京的列车上陷入沉思。节目本身的确相当有趣，至于接下来要如何将戏剧要素延续下去，大概不是件简单的事吧？还有，所谓的明日的剧场，这个愿景虽然美好，又该上演些什么？要如何呈现？……

不过，对于当时还是小毛头的我来说，在担任陀螺剧场的舞台美术工作之前，有的是时间可以慢慢跟前辈们好好学习。

旋转舞台万能？

谁想到，过了两年，秋天即将在新宿陀螺剧场演出由菊田一夫制作、导演的《助先生与格先生》，竟然找我担任舞台美术设计。当年 28 岁的我年轻气盛，在如日中天的菊田大师面前竟然毫无惧色地建议：

"老是转来转去，观众已经腻了，请让我在最后一场戏做个让大家目瞪口呆的道具吧。"

本以为会被训一顿，结果他回答说：

"你想做什么？有趣的话倒可以纳入剧本里。"

于是我大胆提案：

"我想做一艘跟旋转舞台一样大的船，然后爆破后沉入海里……"

"这样的话，那艘船得做成荷兰船啰。制作道具应该很花时间，你先把船做好吧！"菊田先生回答。

结果，故事方面则不知为何变成水户黄门带着助先生和格先生跑到长崎去的荒谬剧。连巨匠级的菊田先生都为了活用三重旋转台的剧院而伤透脑筋，写出来的剧本，老实说，效果也不是那么好。为了表现东海道的热闹气氛，最外层的旋转台和中间的旋转台逆转，让走路的旅人和驾笼擦身而过。或许是剧院本身的限制，这已经是不知道用过多少次的演出手法了。

我观看此剧时，忽然想起一件事。

古时候的江户，在《独旅五十三驿》一剧中，曾经用过长谷川堪兵卫第十一代替市川座制作的蛇目台。因为有趣引人，蔚为风潮，到处都用上了二重台，结果同样场景重复出现，最后观众看腻，便被淘汰了。不晓得如今是否也会有相同的结果？

陀螺剧场当然比江户时期来得进步，二重台变成了三重台，而且是电动操作，可以三段重叠，平台升起或下沉。可是即便如此，还是没办法随心所欲。

例如在那出剧中，三段分别升起，形成如山一般，然后搭建成"山贼的住处"；或者让外围升起，形成钵形，以此当作"有马温泉的露天浴池"等等。总之便是将珍奇的舞台机关做不同运用，在各式的场景制作上下了不少功夫。可是放在戏剧表现上来看，这些却非必要，最后变成折磨人的粗糙之作。

为最后一幕制作的荷兰船总算顺利爆破沉没，我非常清楚像这样的大场面如果旋转时机没掌握好，可能看起来就一点也不有趣了。

即使是作秀，最讨观众欢心的是在像三层蛋糕的旋转舞

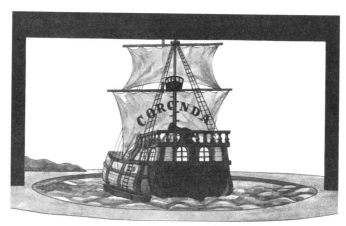

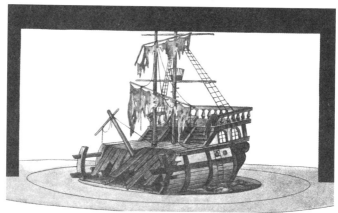

船和旋转舞台很速配？

这是昭和三十三年十月在陀螺剧场演出的《助先生与格先生》的舞台设计。最初看到的是荷兰船的船尾，在发出爆破声和产生烟雾的同时，船也跟着旋转，最后转为爆破后的甲板场景。

波浪是以大匹布呈现，布匹下站了许多人来制作浪头的效果。一个月的公演当中，每天都得这么做的布景工作人员不禁抱怨："被这些灰尘和烟雾熏得喉咙都怪怪的了。"效果是做出来了，但那可是大伙儿在舞台上不断奔跑才制作出来的大浪呢。

台上，站满舞者不停旋转的场面。但如果每次都用这招，观众也是会看腻的。

打着明日的剧场的名号，为实现远大梦想而诞生的陀螺剧场，其近似圆形剧场的形态在戏剧制作上本来就有限制，若将普通剧场即能演出的作品在此搬演，反倒凸显出陀螺剧场的诸多缺陷。例如舞台两侧的等候区很窄，以致放置布景的空间不足，更换舞台装置极为困难，在后台等候的演员无处遮掩，诸如此类的问题对幕后的工作人员来说可是倍感艰辛。

所幸，开幕四年后的昭和三十五年（1960），终于出现第一次的舞台机关大改革，前缘部分缩小，圆形剧场的比例往普通剧场的形式上调整，三重旋转台则保留原样，只要升降平台部分能够自然运用，使用起来应该会比其他剧院更为便利。

日后剧院不再强调特殊的旋转舞台，改为倾向做个普通的剧院，对许多工作人员而言，此番改变让人松了一口气。事实上也确实如此。陀螺剧场总算变得更好用了。

即便如此，对于舞台美术而言，它还是不易设计的剧院之一。不过，只要三重旋转舞台有适合的发挥场景，倒可以产生其他剧院所无法呈现的效果。可惜的是这样的机会不太多……

总而言之，陀螺剧场告诉我们，剧场还是别搞得太特殊才好。我想这个印证也算是可贵的经验。

我个人在陀螺剧场演出的作品并不多，其中因为有三重旋转舞台而增加效果的是音乐剧《彼得·潘》，这在当时也算是运气吧，海盗船在剧中转动得非常顺利漂亮，这种单纯的用法大概是旋转舞台最具效果的用法吧。

宝历八年（1758），狂言作家并木正三在大阪使用了旋转

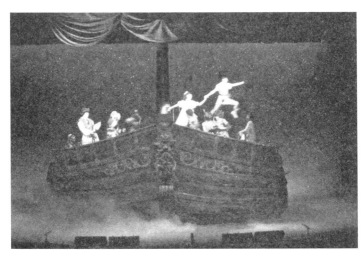

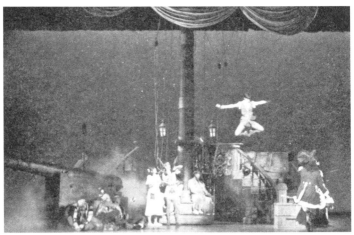

在陀螺剧场演出的《彼得·潘》的海盗船场景,也是利用旋转台,一边上下晃动一边旋转而制造出浪涛汹涌的效果(昭和五十六年首演以来,几乎每年都会上演此剧)。不过,这里是用干冰取代布匹来制造波浪。

这个舞台包含了旋动的海盗船和彼得·潘在空中飞翔的两个要素,相当具有震撼力。船的位置和距离与制造飞翔效果的机关之间,必须掌握得非常好,否则稍有不慎,彼得·潘就无法自然着地,害得负责操作的工作人员每天都紧张兮兮的。

舞台演出《三十石船》，大受欢迎……文献里也有相关记载。该不会旋转平台和船是最佳搭档吧，想到这里，我一个人忍不住笑了出来。

旋转舞台在效用上古今皆同，大概可以分为四大项：

1. 场景变换快速。
2. 各幕间隔时间缩短。
3. 看得到移动舞台装置所呈现的效果。
4. 能表现出戏剧效果。

透过旋转舞台，让幕后的舞台装置能够显现效果，这部分不需要特别说明，是很普通的用法。再者，对观众来说也不是什么新鲜事了。

不过，在演出效果极佳时，看到这样的表演，小时候那种看到新鲜事物的悸动便再次涌现，能有这样的惊奇感也是不错的。

现代戏剧、歌舞伎、新派剧[1]、新剧[2]等等，到处都在活用旋转舞台，随时都看得到，就舞台机关来说地位颇为崇高，其他大概也找不到这样的万能选手了吧。

不过，并不是有了旋转舞台就万世太平。如果现在要重新兴建剧院，大概只能盖个半吊子的旋转舞台。我的看法是，最好不要有太特殊的舞台机关。

如果要在没有旋转舞台的剧院演出，可视上演作品需要，再临时搭建旋转舞台即可。

[1] 兴起于明治中期，演技等仍受歌舞伎影响，但以当代故事为主。——原注
[2] 兴起于明治末期，对照于能乐、歌舞伎等传统戏剧，以西欧戏剧、写实主义为本。——原注

欧洲的剧院很多都拥有这样的系统，尤其是德国的临时旋转舞台等设备，制作相当精巧，而且搬运容易。

我并不是崇洋媚外，老在夸赞欧洲的东西，而是期望日本也能有这样的租借服务，可以依照使用目的提供适当大小的临时旋转舞台。

瞬间变换

剧院里明明已经有旋转舞台，却还要临时搭建一个，这样的例子不多见。

《莉莉玛莲》（1983年首演）就是这种状况。演出地点是新宿的苹果剧院。这里的舞台中央有个直径约七米的旋转台。

而我要的是直径约五米半的旋转台，并且不是要放在中央，得摆在舞台的左边深处。

"啊？已经有旋转台了，还要另外做一个？"

老是追着我不放的M君兴味盎然地追问。

"一个舞台上制作两个升降平台，该不是要让我们见识蛇目台或者双胞旋转台之类的吧……？"

"不是，正好相反，我想弄个让人看不出变化的东西。"

"……？"

要清楚说明还真有点难。其实这出戏有多达20个场景，从东京开始到欧洲各地，不断辗转变换地点，年代则是1930年，有时候还会跳到现代。

这出戏改编自铃木明的原作《听过〈莉莉玛莲〉吗？》，由藤田敏雄制作和导演，故事大纲是一段追寻《莉莉玛莲》歌曲源头的旅程。而且该戏是以剧中剧的形式呈现，一切都

旋转舞台的幕后乾坤

莉莉玛莲（二幕 20 场）

为了让连块 20 个场景流畅转换，制作直径 4.5 米的旋转舞台。

故事从东京展开，接着在欧洲各地辗转延伸。除此之外还有寒冬场景、罗斯战线上的德军阵地等场景，令人目不暇接。家具和门窗等布景都必须快速更换，舞台后方的忙碌景象观众是看不到的。

制作·导演：藤田敏雄
美术：妹尾河童　灯光：吉井澄雄

为了配合导演"最后一幕突然出现军营大门"的要求，预先在舞台后方搭好布景，只要把前面立着的一片墙推掉，军营大门便可突然显现。

为了让幻灯片能从舞台后方投射出来，这片墙在剧中得多次撤下之后再在这段时间内播放。撤下之后再用的幕布。

观众席

"罗马维内多大道饭店"的场景。旋转舞台后方是下一场"柏林的旅店"和"高级公寓"的布景。吧台则是整幕通用。

临时搭建的突出舞台

是在现代的东京六本木一家酒店"K"里进行。所以，不能把各个场景占满整座舞台，从头到尾都得维持"一切都是发生在酒店一隅"的氛围。可是又不能过于强调这一点，否则会削弱戏剧张力，而且会无法吸引观众融入故事。所以有些场景必须让观众忘了剧中剧这回事，整座舞台只呈现一个情景。然而有时又得让观众不经意想起"啊，其实是身在东京的一家店里"，所以我要设计的就是一个能让感觉不断交错的多重舞台。

"所以，左边做出这家店的舞台一隅。然后在这上头搭起旋转台，分割成三个部分。然后三个房间的门和墙壁都一样。如此一来，转来转去的时候观众不会注意到变化。"

"通常会使用旋转舞台，都是为了让人看到变化，现在则是逆向操作呢。"

"没错。所以，这出戏若是没有旋转台，根本就演不下去。照剧本来走，场景的变换是一个接一个，相当快速，而且有20个之多，但又不能像在翻阅脚本那样变换场景，不好好想个办法是不行的啊。不过可以模仿变魔术的手法，先把观众的目光转移到别处，然后瞬间变换，我想大概只能这么做了。这样观众看起来会觉得是相同的房间，却一下子从罗马的饭店变成莉莉玛莲居住的公寓。所以啰，无论如何都得借助于旋转台。可是剧场中央约7米的旋转台实在无法使用，首先，位置不对，而且也太大了。我需要约5米半的大小，想想只有重新搭建一途了，而且做这事儿还得看制作人的脸色哩！"

"没有地方可以租借临时的旋转台吗？"

"没有哩。其实我觉得，只要准备好三种不同直径的平台，然后租借给人，应该有利可图吧。可惜日本不像欧洲，很多剧院都已经拥有旋转舞台，所以舞台租赁没法儿自成一个行业。"

旋转舞台的幕后乾坤　37

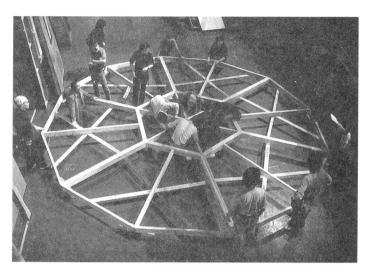

《莉莉玛莲》一剧，剧院虽然已经有旋转舞台，但又另外制作一个旋转台。几乎全是木制，木框架铺上木板，木框底下加了滑轮。

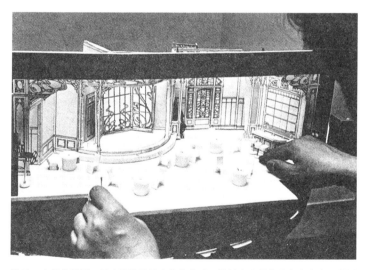

做了一个简单模型，用来确认场景变换的方式。旋转台必须放在舞台左边，所以特地制作了一个临时的旋转台。剧院的旋转舞台是在中央，无法使用。

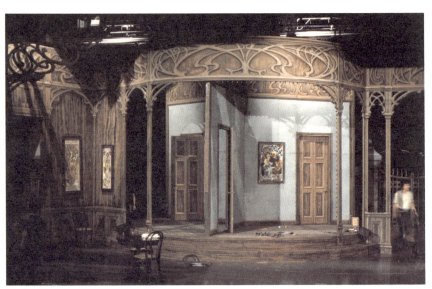

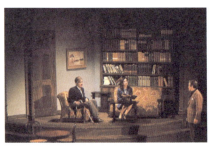

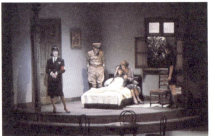

使用临时搭建的旋转舞台的《莉莉玛莲》（苹果剧院）

为本剧而临时搭建的旋转舞台分成三个区块，每一个看起来都像是同一个房间，门的位置和墙壁颜色通通相同【上】。下面三张是舞台照。一张是有书架的法兰克福书房场景，另一张则是柏林的便宜公寓场景，都是利用旋转台瞬间变换。在相同的墙壁上，有时候摆书架，有时候挂个窗户，随着场景不同来变换。下排左边那张是舞台全景，在东京六本木的酒店中，舞台左侧后方便是旋转台。

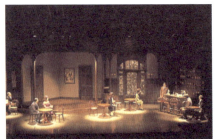

"临时搭建的旋转台是铁架的吗？"

"为了压低成本，只好采用木制，木架底下会装上滑轮，不过轴心则是铁制的。"

"哇，真想瞧瞧，'入台'时我可以去现场看吗？"

M君竟然用了戏剧术语入台这样的字眼，看来他已经越来越懂舞台了。

"好啊。不过可能会弄上一整晚，到隔天清晨喔！"

将舞台装置搬进剧院、加以组装的作业，通常必须在前一出戏的布景、道具等等全搬出剧院后才能开始进行，所以有时候是在深夜作业，有时候则是一大早。

在日本，入台的时间大多不够用，所以搭建布景和装设舞台照明等工作必须同时进行才行。

这出《莉莉玛莲》的入台是从晚上 10 点开始，进行到隔天早上 10 点。舞台的雏形出来时已经是凌晨 3 点了。由于一切只能一点一滴完成，有点担心旁观者会看得很无聊。

没想到 M 君和摄影师两人倒是兴致勃勃地一直凝视着组装过程。

两人差不多也跟着熬了一整夜，直到全部组装完成，连隔天的舞台彩排都看了，似乎看得津津有味。

结果，两人特别感兴趣的是观众看不到的后台工作。

"老实说，实在不希望有闲杂人等进入工作现场啊……不是我小气，而是在这光线不佳又空间狭小的地方，工作人员忙着进行场景变换作业，实在是有点危险，而且也会妨碍工作人员。像我自己，在舞台排演开始之后，也得全权交给舞台经理指挥，连后台都不得进入，所以你们今天算是特别待遇喔！"

"我们了解啦。不过，看到大伙儿在一片漆黑中静悄悄地

工作，一一快速变化作业，真的很辛苦呢。虽然从观众席看不到旋转舞台的背后，不过我觉得，看不到的部分才是支撑整个舞台运作的心脏。在转换到下一个场景前，工作人员要更换家具、换下门窗等等布景，重新摆设道具，确认演员是否已就位等候出场，最后转动舞台。接着又得开始更换准备下一个场景。河童先生身为舞台美术，只要设计舞台，然后下指示就好，在后台进行作业的工作人员才真正辛苦啊。那个旋转舞台靠人力转动，而不是电动，简直跟江户时代没两样嘛……"

可以感觉到M君朝我射出责备的眼神，怪我让工作人员做得那么辛苦。

"之前让你很感动的米兰斯卡拉歌剧院的《塞维利亚理发师》，那个旋转舞台也是靠人力转动的喔。动用了30个人。"

"咦？！那个也是？"

"没错。虽然说不是所有的舞台都要这么做，不过有些真的是人力比电动好。这绝非不顾人道的要求喔……即便是利用电脑控制的电动式，遇到像这出戏的情况，必须得配合演出的状况而临时调整的，电动式的恐怕也无法面面俱到。"

"原来如此。可是真厉害啊，20个场景能够顺畅转换，除了幸亏有这个旋转舞台以外，在背后转动的工作人员更是莫大的功臣哪。"

这又加深了M君的感动，而不再老是说舞台美术设计是个简单工作，不过有些部分也正如他所说的。

"既然你对旋转舞台这么感兴趣，下次就让你亲眼瞧瞧旋转的过程好了。"

我跟M君做了如此约定。

转动舞台的达·芬奇

改写戏剧史的大发现

"达·芬奇对于舞台装置的变换很感兴趣,不只设计,实际上还公开演出过——这你知道吗?"

"啊?达·芬奇?"

M君一副吃惊的表情,其实我最近听到朋友这么说时也是瞠目结舌。如果是事实的话,应该会有许多修订戏剧史内容的书籍出来。

他的手稿里包括了舞台装置机关的意象设计,这点是晓得的;至于是否曾经实际制作,还有待确认,尚属臆测阶段。不过,如果真的有在公开场合演出的话,那可有趣了。告诉我这件事的友人是住在法国十年有余、专攻舞台设计的小田切阳子小姐。

我问道:

"这不是传闻,而是事实?"

"嗯,是事实哟。这是1963年加州大学教授派佩德雷蒂(Carlo Pedretti)在巴黎举办的'国际戏剧学会'中发表的看法,我有刊载那篇论文的书,要不要看?"

"当然，马上就想看！"

在电话中这么一来一往讨论的结果，是她后来拿给我的一本书——法国人文科学。戏剧课编纂的《文艺复兴时期的戏剧》，厚达532页。里面收录了当时学会中发表的所有研究论文和资料相片，可说是相当珍贵。

里头有篇发表的论文，记载达·芬奇在1496年的1月31日，为了在意大利的米兰斯福尔扎城堡（Castello Sforzesco）内上演《戴纳漪》[1]，设计出有机关的舞台装置，他本人还参加演出。

那篇论文的根据是，达·芬奇的笔记中除了当天的演出状况，还列载了演员的名字和角色，此外还有五幕的"详细演出笔记"。

"为什么直到最近才知道这事呢？"

我和M君一样，也提过同样的疑问。其实这件事是最近才发现的。听说是专家从美国大都会博物馆所收藏的达·芬奇手稿中发现的，该手稿在1917年就已经为博物馆收藏了，只不过一直没有人解开谜底而已。

所以，在那篇论文发表之前，连戏剧史的权威著作当中都没有如此记载。

"那个舞台是用什么样的机关？"

性急的M君又提出问题，我则是现学现卖，一边翻开该书，一边将小田切小姐整理给我的论文要旨说明给M君听。

"图面太小有点看不清楚，不过听说是天使在舞台上飞翔的机关。现在叫作'吊钢丝'，利用以手转动的转盘操作，转

[1] 希腊神话人物，天神宙斯化身黄金雨与之交合，生下日后斩杀蛇发女妖美杜莎的英雄柏修斯。——译注

动齿轮拉紧绳索。还有扮演丘比特和宁芙仙子等角色的演员会突然出现的旋转门机关。看来达·芬奇玩得挺乐的呢。

"而在《奥菲欧》[1]这出戏,他还考虑设置大型的变换机关,只不过似乎没有实际派上用场。加州大学的研究室后来根据那份手稿起草设计图,甚至制作模型,那作品也很精彩。刚开始是一座立体的圆山,就摆在舞台前面,到了剧中一经旋转,即赫然打开让观众看到内部,该意象也画在他的手稿上,留了下来,不过最让人感兴趣的是一张纸上有多次描绘修改的痕迹。最早画下'山形旋转后打开'这个构想,是在1490年前后,后来在1505年和1508年分别在设计图上增补说明文字,历经了很长的时间,看来达·芬奇相当执着,并且不断凝练想法。在那个时代能想出这种方法来变换舞台装置,实在是厉害至极。话说回来,从他广泛的兴趣来看,连直升机和潜水艇都设计了,这种程度的构思应该没什么好大惊小怪的吧。只不过,当时的人多认为'舞台不会动',相形之下,他的点子实在是划时代呢。"

"在这次学会发表前,舞台上的机关大约出现在哪个时代?"

"差不多是1567年在意大利的佛罗伦萨或帕尔马(Parma)演出的戏剧吧。根据当时记载,舞台上出现过类似日本祭典中的山车、表示地狱的'巨龙张开大嘴,从中出现恶魔'之类的装置,倒没有什么精巧的机关,但光是留下记录这点就够令人惊讶的了。18年后的1585年,为了介绍登场人物,有从空中乘着云朵出现的,也有站在升降台从舞台底下升起的。"

[1] 希腊神话人物,擅七弦琴,曾以琴音至地府救出妻子,却因回头而功亏一篑。——原注

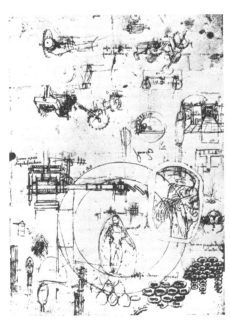

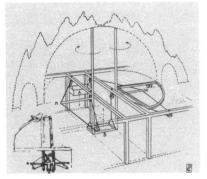

左图是《戴纳漪》的机关设计,可将天使吊在空中。左下是《奥菲欧》的舞台装置,加州大学研究室根据原稿画出了设计图【右】。

转动舞台的达·芬奇　　45

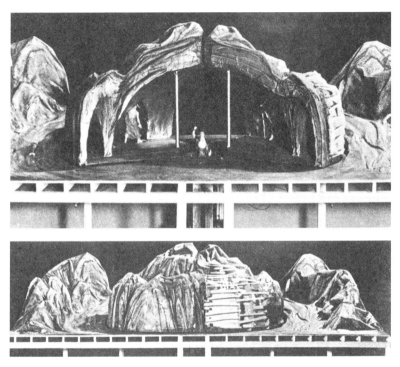

舞台模型，山转动后露出内部的机关。(摘自法国人文科学·戏剧课编纂的《文艺复兴时期的戏剧》)

"而在89年前,也就是1496年,这些手法达·芬奇都已经玩过了。看来戏剧史恐怕会掀起一阵风波哩。"

爱看热闹的M君一脸兴致勃勃的样子。

"到了文艺复兴时期,才开始有会动的舞台装置,而在那更早之前的场景都固定不动,是这样吗?"

"没错。不过,会开始想让场景变动,这点倒是有迹可循。布景虽然不动,但上场的演员会移动。巴黎的国立图书馆收藏的《受难曲·上演的舞台图面》里头,各种布景排成一列,是多幕场景同时并存的装置。最左边是天国,最右边则表示地狱,听说天国一定是在东边的方位,地狱则在西边。这座舞台演出耶稣诞生到最后被钉在十字架、然后升天的《受难曲》,地点的变换是透过演员站在不同布景前来表现的。"

"演员随着情节推进移动,观众可能也跟着动吧。"M君想象力很发达,不过实际上的确如此。

在那之前的《受难曲》都是在教堂里演出,一来没有布景,再者用难以理解的拉丁文演唱,的确蛮容易让人觉得无聊。

《受难曲·上演的舞台图面》。舞台能够变换以前,就像这样并列多个布景,上场人物随着情节推进移动到下个场景,观众也随着移动。巴黎国立图书馆藏(《戏剧的历史·上》,Parco出版)

教会判断这样下去恐怕无法发挥宗教上的影响力，便出现了上述的舞台装置，并且安装在教堂前面，让无法阅读圣经的民众能透过类似默剧的肢体表现，容易了解圣经故事。伴随着具体的舞台以及场景变换，肯定能够取悦观众。

从这些历史变迁，可以得知当时的人是多么渴望享有场景变化的乐趣和惊奇。

75秒内换景完成

国外多称舞台美术设计师为 Senographer，seno 在拉丁语里就是"场景"的意思，亦即这一行是将场景视觉化的职业。因为观众对戏剧的要素之一舞台装置感兴趣，才得以发展成专门的职业——对人们来说，非必要项目是不会成为一行职业的……

变换舞台的方法和想法，在欧洲和日本均往不同的方向发展，而不同道路的选择是依照"旋转舞台的有无"而定。不过"改变场景和快速更换舞台装置"的愿望和努力则是东西方皆同。

其实，我今天能以舞台美术设计为业，也是从变换舞台装置而进入这一行的。

那是1955年从平面设计师转换跑道成为舞台设计翌年的事，还是个新鲜人。回想起来，那时候做的舞台变换也不是什么杰作，尤其在谈过了达·芬奇的伟大工程后再提及此事，更是相形见绌……

偏偏M君对于因为换景而成为话题的歌剧《领事》特别好奇。"我听过传说，所以试着查阅昭和三十年的数据，结果发现，不单是戏剧和音乐界的报章杂志，连一般报纸也大肆报道：'75

秒完成变换,真的会成功吗?'为什么会如此关切这件事呢?"

"首先,当时不像现在有这么多活动,电视又还没普及到每个家庭,有趣的舞台剧或电影自然成为众人关注的焦点。那是个从战后食物匮乏过渡到文化饥渴的年代嘛。所以,只要推出能回应众人期待的作品,大众就会有热烈的反应,连一般报纸都详细报道。而那出《领事》则是让人觉得可以有所期待。《领事》是美国现代作曲家梅诺蒂(Gian Carlo Menotti)的作品,在世界各地上演颇受好评的消息,虽然只是片段,也传到了日本……此出歌剧之所以会蔚为话题,原因在于故事性而非音乐性。大家都觉得这是一出现代歌剧,梅诺蒂本人似乎也是抱持着这种想法,所以特别着重于故事情节,乐谱封面还特意写下'音乐性戏剧'的字样,明显表现意图。故事是以当时美苏之间的冷战造成的世界不安为背景,具有一般歌剧所没有的严肃社会批判。虽然是歌剧,却得到普利策奖,这也是该作品的独特之处。所以日本民众才会纷纷说'一定要看看!'

"不过,这出歌剧要上演,存在一个致命的问题,解决不了就无法演出。那就是你看到报道时惊呼'为什么会引起骚动?'的'换景'。"

"原来如此。在谈到换景之前,我想先了解那出歌剧的情节,还有得到普利策奖的事情,这个我也很感兴趣。"

"故事发生地点是欧洲某国,该国是个极权主义国家。为了抵抗权力压迫和追求自由,有名劳工参加了地下运动,这位劳工名叫约翰,家里还有老母、妻子和襁褓中的婴儿。"

"他因为加入地下运动而被宪兵追捕,陷入险境的约翰只好抛家弃子,穿越国境亡命邻国。想要追随丈夫逃到自由国

度的玛格达，为了取得签证，每天前往该国领事馆等候，没想到标榜自由的该国领事馆以冷漠的官僚主义对待，好不容易轮到玛格达，却以资料不全为由拒绝受理，隔天来补办时又说资料书写方式不对退件，连日遭受程序刁难，玛格达只能与一群人留在等候室痴痴等待。每天光是等候签证，生活想当然而日渐困苦，玛格达后来分泌不出乳汁，使得婴儿饿死，老母也随之往生。绝望的玛格达备受疲劳和心痛的侵蚀，终于精神错乱地怒吼：'自由何在！'而另一方面，约翰在国外左等右等，等不到家人前来会合，最后冒着生命危险，再次穿越国境返回祖国。"

"某日玛格达去领事馆，仍然没拿到签证，整个人心神恍惚地走出等候室。约翰猜测妻子可能在领事馆，便偷偷摸摸过去想一探究竟，却阴错阳差与妻子擦身而过。"

"谁知道，在那里等候的是尾随约翰而来的刑警，领事秘书无视于治外法权，眼睁睁看着约翰被警察逮捕，却一心想着要优先处理玛格达的签证申请。而玛格达不仅对于先生偷偷返国被捕一事完全不知情，并且因为精神耗尽而对一切绝望到底，只有选择自杀一途。当她返回公寓，坐在房间一角的瓦斯炉前，将披肩套住头部，打开瓦斯开关，只听到室内充满了瓦斯泄漏的声音。玛格达在意识模糊中听到了电话铃响，那其实是领事秘书打来通知签证已经下来……就在不断响起的电话铃声中，幕布降了下来。"

"原来是这样……所以说，那出戏就是在玛格达的公寓和领事馆等候室之间来回进行啰。"

"是的。而且这部作品要尽量使用具有真实感的舞台装置，布景变换之间是用音乐串连，特别是第一幕第一场和第二场的

歌剧《领事》75秒完成的换景（藤原歌剧团公演 日比谷公会堂）

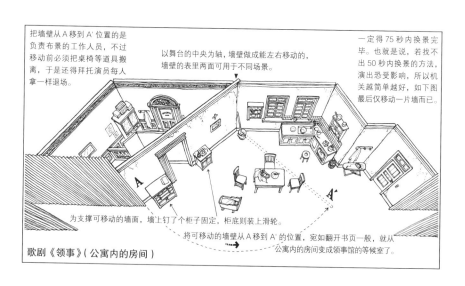

把墙壁从A移到A'位置的是负责布景的工作人员，不过移动前必须把桌椅等道具搬离，于是还得拜托演员每人拿一样退场。

以舞台的中央为轴，墙壁做成能左右移动的，墙壁的表里两面可用于不同场景。

一定得75秒内换景完毕。也就是说，若找不出50秒内换景的方法，演出恐受影响，所以机关越简单越好，如下图最后仅移动一片墙而已。

为支撑可移动的墙面，墙上钉了个柜子固定，柜底则装上滑轮

将可移动的墙壁从A移到A'的位置，宛如翻开书页一般，就从公寓内的房间变成领事馆的等候室了。

歌剧《领事》(公寓内的房间)

墙面仅扇形移动110度,前页的"公寓内房间"就变为本页的领事馆等候室了。

(公寓内的房间) → (领事馆等候室)

间奏只有75秒,一定要在这段时间内从公寓的房间变换为领事馆等候室,做不到的话,《领事》就别想演了。所以大家都很担忧,制作人一度很苦恼,甚至考虑跟梅诺蒂商量可否中断音乐。但是指挥森正先生开口了:'如果中断音乐,不如停止公演吧。连这都妥协的话,演出《领事》也不具意义了……'说着的同时眼睛直盯着我瞧。我心想这下子可骑虎难下了。连报纸都刊出了'快速换景,到底可不可能顺利完成?'"

M又问道:"难度那么高……那国外又是怎么做到的?"

"其实,这出戏只有两个场景,变换起来是蛮简单的,但前提是得在普通的剧院上演,利用旋转舞台。如果没有旋转台,临时搭建一个也成。他们在没有旋转舞台的地方演出时,也是临时搭建的。但是欧美的歌剧院舞台翼幕较宽,可以在翼幕后方将领事馆场景先组装好,'公寓房间'的场景一结束就将翼幕拉起,将领事馆场景从对面的翼幕拉到舞台上,很多剧场都是采用这个方法的。所以如果跟梅诺蒂说:'75秒的变换很困难,是否有解决方案?'他大概会无法理解,大感诧异吧。"

"为什么旋转舞台不能用呢?这不是日本的拿手好戏吗?"

也难怪M君会产生疑问。

"当时上演的剧院底子太差了。日比谷公会堂原本就不是为舞台剧而兴建,但既然已经决定在那里上演,跟剧院抱怨也无济于事……反正就是景深不够,当然也没有旋转舞台。临时搭建一个,但直径不到5米的话也没啥用处,倒是舞台正面开口非常宽阔,有15米……再来说翼幕好了,完全没有多余空间。在一个不像剧院的场所演出,而当时又没有更适当的地点。场所的条件再不利,但遇到'要演?不演?'只

能二选一的时候，最后还是只能硬着头皮上场了。在那个时代，不管是歌剧还是其他戏剧，演出场地的条件都很不足，困难的情况超乎今日想象哩。"

"那，后来是怎么做到的？"

"真要做的话，也不是啥了不得的事。就变换方法来说，从前不是有'田乐'之类利用表里瞬间换景的技巧吗？总之就是想办法加以应用，将看得到的部分尽可能大幅变化。仅凭说大概没法说得很清楚，看一下俯瞰图应该就明白了。简单说就像翻书一般，更动一片墙就可以有'啊，原来如此啊'的效果。"

"哦……那么，是因为这个技巧才让《领事》顺利演出的啰。个中巧妙说破之后，仿佛一切都很简单——这简直就像哥伦布立鸡蛋嘛。那，河童先生就是因为这出《领事》得奖的啰。"

"不，是靠《领事》和另一出歌剧才得奖的。另一出是威尔第的《游吟诗人》，是一部有八个场景的作品。奖项名叫伊庭歌剧赏，本来是颁给对歌剧有贡献的音乐家，后来是以'因换景独具创意使得歌剧成功上演'为由颁给了我。当报社通知我得奖时，我在电话中便脱口而出：'耶！那有多少奖金？'那时我真是一穷二白，想钱想疯了……结果对方回答：'笨蛋，伊庭歌剧赏没奖金啦'，我顿时又从云端跌了下来。"

"《游吟诗人》的换景又是怎么做的？"

"那出戏也是在日比谷公会堂演出，不过场间的衔接没有音乐，变换八个场景时就当成了休息时间，所以不得不让观众等七次。某位音乐评论家听到这部作品要上演时还开玩笑说：'在日比谷演出《游吟诗人》，等到演完大概已经近半夜了。'我在思考舞台装置时，同样尝试使用各种方法和技巧，主要

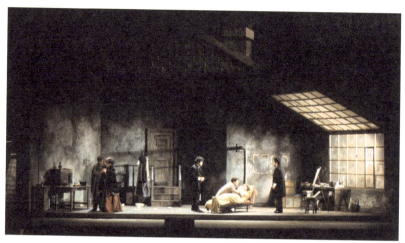

歌剧《波希米亚人》一九八六年上演（东京文化会馆）

这次公演特地从意大利请来名叫保罗·特拉维奇的导演，由藤原歌剧团演出。导演对舞台美术的要求是"从第一幕巴黎的阁楼场景尽快变换为第二幕的咖啡馆街角，理由是剧情正好是住在阁楼的人要出门到街角去，这两场戏在时间上是相连的。一直以来都是在此插入休息时间，希望不用依循惯例"。我很能理解导演为何如此要求，所以只有好好构思一途，构想搬到台上之后，往往与在桌成形的设计图大相径庭，这次还好很顺利。居然能够在 90 秒内换景完毕。当然，这次仍然是仰赖后台全体工作人员才能有此完满成果……这次演出不仅场景变换成功，集众人之力，不论音乐或戏剧表现上完成度都相当高。我也因为此剧得到伊藤熹朔赏中的舞台美术设计奖项。

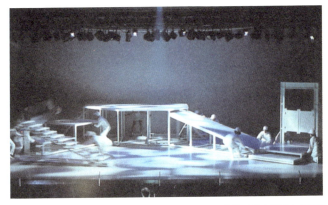

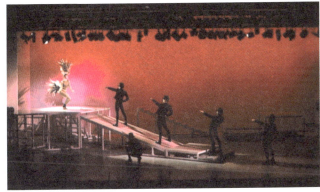

歌舞剧《杰克》的舞台

演出地点苹果剧院没有翼幕空间，景深也不够，舞台装置看得一清二楚，于是工作人员依各场需要来换景，观众可看到整个过程。变换时必须像跳舞般流畅，所以由舞者负责，连动作都经过编排。1982年上演。

是缩短各幕的变换时间,总算是顺利完成,演出时间比预期的短多了。也因为这样,人家才会称我是'换景专家河童',还拿了个奖……"

"说真的,舞台设计无论再怎么绞尽脑汁,临到现场演出,效果不见得都能按当初的计划呈现。现场的判断和微调,加上掌控全场节奏的舞台总监之力、幕后工作人员的经验等等,再乘上许许多多的变量,才能成就最后的舞台。说到舞台的魅力,就在于无法计算出答案,而是得借由全体工作人员的力量,才能一举呈现。舞台布景能变换得顺利,全都要归功于背后的工作人员,我这可不是在说场面话喔……"

简陋剧院里诞生的"换景专家河童"

因换景获得的好评,可以说是我的起点,不过这一切都要感谢在舞台背后大力支持的全体伙伴。当时人们都称我换景专家河童,老实说,我对这称号一点也不高兴。因为那是为了遮掩剧院的一大堆缺陷,不得不想尽办法下功夫的结果,激发出来的构想根本不是舞台设计师应有的思考方式。换句话说,换在条件好的剧院工作,我辛苦策划的"乾坤大挪移"根本就不算什么了。

《领事》或《游吟诗人》在欧美等地演出时,负责舞台设计的有像我这样受到成功换景的褒奖吗?答案显然是否定的。《领事》公演时之所以会让大众对舞台装置如此关心,是日本的剧院过于简陋所致。所以我实在不喜欢被贴上换景专家之类的标签。

有时候接到无须换景的工作,虽然轻松,但是当时还年

轻的我心境上挺复杂的。不过，现在如果有人介绍我时说，"这是给予欠缺设备的剧院翻身机会，展现'换景特技'的舞台美术设计师"，我已经不会不高兴了。这样的心境转换是因为想法已经改变：不论我做了什么"变换"，都是为了讨观众欢心。

后台的撤换布景过程观众看不到，不过也有将作业本身当成作品来表现的戏码。

"比如《杰克》之类的……"

M君立即接话。他对该剧的变换手法也很感兴趣，还到现场参观彩排。

《杰克》这出歌舞剧由美国舞者来日本演出，以百老汇的舞台制作方式呈现，我也参与了。该剧的舞台装置通通装上滑轮，可在地板上四处移动，场景变换时就由工作人员推动。

"那个换景比歌舞剧本身还来得有趣呢。为了标示各个场景的确切位置，舞台总监在地板上贴了密密麻麻的胶带，数量之多，看起来宛如星云一般，让人看得目瞪口呆。为了怕看错，得依照顺序移动，最后总算是演出成功。"

记得那时候，直到首演之前，舞步动作还一直修改，遇到这种状况，地板上的胶带也得跟着撕下贴到新位置上，工作人员几乎都快抓狂了。

舞台呈现的效果，往往随着演出而有不同。有的是成功顺利，有的则令人摇头，而舞台变换的方法也是千变万化。

不过，无论在文艺复兴时期或是现代，人们对于"场景变换"的兴趣倒是不曾改变。

骗　术

"咦？原来是做成这样子啊！只有一部分是立体的，其他都是平面的喔！"

M君来《雪国》的后台参观，看得津津有味。他似乎对一个场景中混合着仿真品和完全省略的部分特别感兴趣。

"这样的大树总不可能摆在舞台上，而做一棵假的观众又会察觉。不过，本来以为你们会做得粗壮一点，没想到蛮细的。还有这些树林，竟然是用布垂吊而成，完全没注意到，真被你们骗得死死的呀。"

"如果把真的大树摆在舞台上，别场戏用的布景就没地方摆啦。何况《雪国》的场景又多，还得考虑尽快变换舞台……"

"骗人的技巧很高明嘛！"

被人这么说，好像自己真是在做些见不得人的工作似的。事实上舞台制作在欺骗观众这一方面的确有其趣味。

爱看戏的人会说：

"欣赏舞台剧的乐趣，就在于被骗的滋味。如果骗得不够高明，还会觉得不过瘾呢……"

这是懂得看门道、了解戏剧本质的人才会说出的话。

其实，舞台本来就是"虚构"的世界，不是"现实"世界，

制作者和观众对这一点都心知肚明，但依然会被舞台上呈现的世界吸引，慢慢从"虚"变"实"，这正是戏剧的有趣之处。

所以，要怎么"骗"，这在舞台表现上是件非常重要的事。

"像真的一样"有助于呈现虚构的意象世界，这不单是舞台美术的工作，也是演员的演技、舞台灯光和音效等通力合作的成果……

仿造品并非赝品

如果要定义何谓戏剧，说法大概有千百种，有一派认为"必须排除'像真的一样'，要让观众意识到'眼前所见全是做出来的，而随着戏剧进行，如果一切变得自然而然时就得将之中断'"。其中意含要一一说明清楚会很复杂，在这里仅针对一般戏剧要求的"像真的一样"来着墨。

"这么大费周章造假，为何不干脆用真的东西呢？我想这样应该会更具真实感呀。还是说有'舞台上不用真品'的不成文规定？"

M君问道。其实并没有这类规定或者是刻意不用真品，而是因为真品不见得效果比较好。前人除了从经验上得知这点之外，职业精神不允许他们直接把真品搬到舞台上。

到了现代，只要能够表现，什么都能用。而特别执著于仿真品则大多是因为效果更好。

以树木来说，真正的树干颜色不够有立体感，而且太重了，在树干表面涂上一些颜料，反而质感更逼真。既然如此，那何必特地使用沉重的真品，还不如做个轻的来代替……

所以，虽然使用真品没问题，但往往是"真品带来困扰"。

例如屋瓦，真的不但过重，万一掉下来反而危险。因此，舞台界都将做得逼真的东西叫作"仿造品"，绝不说"赝品"，因为并非站在真品的对立面，无所谓真假可言。

有时舞台上也会有真品和仿造品混用的情形，但为了避免两者之间差异太大，会像其他布景一样特地涂颜料，减少太过突出的真实感。

仿造品有几项优点，首先是轻盈，以及无危险性、容易处理、便宜等等。当然，特别制作也有很贵的例子，只是从其他几项优点来综合考虑的话，还是会特别制作。

不管怎么说，只要是必需的，尽量能不花钱、效果好，都是舞台制作的重要课题。所以说，舞台设计不光设计而已，还要考虑许多事情，依据规模，制作预算也会不同。但无论多寡，最重要的就是不浪费，钱要花在刀口上。

再以《雪国》为例，幕布拉开的第一个场景是越后汤泽的火车站。火车站在飘落的雪花中慢慢浮现舞台，第一个画面就得让观众确实感受到《雪国》一剧即将开始了。从阴暗的观众席望过去，旁白说出名句"穿过长长的国境隧道，就是雪国了"，幕布随之拉起，浮现出雪国的火车站，而故事就即将在舞台上展开……

"幕一拉开，啊，是《雪国》，真的有这种感觉喔。实在很有乡下火车站的气氛，而且有寒冷的感觉呢。"

M君说道。为他导览后台时，每次看到真实的布景道具，他老是惊呼连连。这也难怪，因为那些布景的制作实在太简单了。

"所以我常说'不能浪费钱'，而且还要展现出'最大效果'！"

我一边导览一边做说明。

确实做成立体外形的只有车站月台上写着"越后汤泽"四个字的招牌和信号灯，其他部分都是平面的。在平面上绘制图案称为"景片"，当然比较便宜。

就写实来说，立体的布景效果比较好，但随着使用方法不同，景片也可以充分展现立体感，例如加上灯光的助力等等……意思是，只要部分特别强调、打上灯光，就能呈现立体的效果。

像这个场景，让车站的招牌和信号灯立体浮现，就能让观众产生错觉，以为其他东西也通通都是立体的。灯光没有直射的部分，比如车站内的木板墙、枕木做的站内栅栏、有积雪的树枝等等，全是景片。但相较于它的面积和制造出来的效果，相对来说是不太花钱的。

当然不单是预算上的考量，还有减轻布景的重量、不会造成换景的操作负担等好处，此外，拆解后可以折叠，收纳不占空间。不过如果用强光直接照射，那简直是对观众掀开底牌了。

然而，有时候景片本身能造成一种风格化的效果，这时就不怕观众看出是景片了。歌舞伎和新派剧就是很好的例子。

《雪国》这出戏则是相反的情形，导演对舞台美术设计的要求是：

"不想要新派剧的舞台装置。"

所以景片如果露了馅儿，那可伤脑筋了。

"竟然是这样做成的！"M君这次大感兴味的是"秋天后山"那一场戏的树林，连连叫道"又被骗了"。那片林子是将画在布上的树干剪下再粘到黑网上的贴花。网子以黑色细线织成，从观众席瞧不见，所以贴在上面枝繁叶茂的树木看起

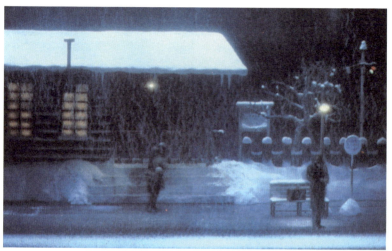

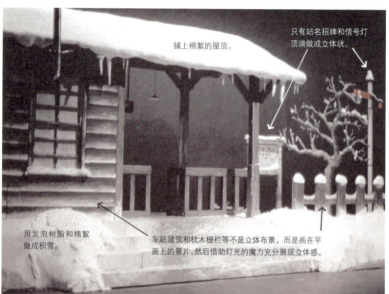

只有站名招牌和信号灯顶端做成立体状。

铺上棉絮的屋顶。

用发泡树脂和棉絮做成积雪。

车站建筑和枕木栅栏等不是立体布景,而是画在平面上的景片。然后借助灯光的魔力充分展现立体感。

川端康成原著《雪国》(木村光一导演・松竹现代剧公演　日生剧场・新歌舞伎座)一开场的"越后汤泽车站"。从观众席看过去,就跟上面的照片一样,布景看起来都是立体的。可是如果撤掉灯光效果、整面打亮来看的话,就像下面的照片那样,除了月台上的站名招牌和信号灯以外,其他都是平面绘制的景片,栅栏上的积雪也是画出来的。只要强调立体的部分,其他平面的物体也会让人误以为是立体的。

来就像立在地面上一样。不过灯光可不能直接打上去，否则马上见光死，那就扫兴了。

这也是透过灯光师的协助才能"弄假成真"。换句话说，灯光不打在林子上，而是在立体的大树树干、后山土堤、墓碑上打出宛如秋季夕照的效果，树木则采剪影方式呈现。此外，为了让树木剪影更逼真，树干前方吊着许多贴上树叶的枝丫。加上打光的效果，树木剪影就像被日光夹住，看起来跟大自然里的日阴处没两样。树干前方的垂吊树枝也是贴花，上头还可以加上许多红叶。缝在网上的树叶要尽量立起来，如此一来，从侧边打光就会更有立体感了。

《雪园》中"秋天后山"的场景（由右至左为松坂庆子、片冈孝夫、藤真利子）

舞台就像变魔术，一定得运用机关，可是又不能让人察觉。为了不露出破绽，就得下功夫，比如让观众产生错觉，或是强调其他部分，好将观众的注意力引到别处去。

镶嵌玻璃别从后头看！

每当骗术得逞，我就心里窃喜。

魔术的手法和技巧通常不会公之于世，其实舞台上的种种机关通常也不透露，否则或许会受同业责难，我心里多少有此担心。所以我通常都会先准备好借口推辞："不让观众知道舞台的机关或骗术，并不是怕扫兴，而是怕减弱观众对舞台的兴趣。"

观众晓得太多，的确会让我们这行更辛苦，不过换个角度来想，鉴赏力高的观众越来越多，我相信越能鞭策舞台制作界更加认真，会注入新的活力。

越说越起劲，再透露一项手法吧。

《莉莉玛莲》的布景需要没着色的白色镶嵌玻璃。如果照我原先设计，制作出一整面新艺术风格的镶嵌玻璃，不但得花上大笔预算，令制作人脸色发青，而且这出戏换景频繁又要求速度，在舞台上使用玻璃非常危险。所以当然得制作出既安全，又省钱，而且看来逼真的道具。

于是我以透明塑料板为底，用黑线勾勒出新艺术风格的图案。接下来通常会涂上颜料，但这次不这么做，而是从内侧贴上透光度不同的素材。除了包装用的透明塑胶气泡纸外，还用上不透明塑胶布、半透明描图纸等，配合图案剪出形状，再用透明胶带贴上。不会太花工夫，制作程序也不复杂，观

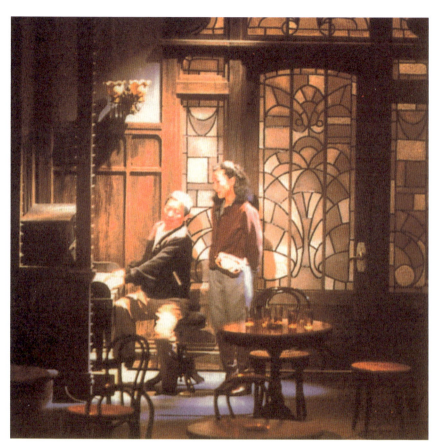

《莉莉玛莲》中的镶嵌玻璃从后面看让人有"搞啥呀,就这样而已啊!"的感觉,但从正面看过去很像真的,这样就够了。

众看着也觉得逼真。

事实上,有镶嵌玻璃专家打电话来问是怎么制作的。连专家都肯定,我当然很高兴,结果带对方到后台参观,对方只"咦!"了一声,完全目瞪口呆。

我们的做法对他而言实在没啥参考价值。本来就是呀。所以参观前就先给他打预防针了:"舞台道具和真品不一样喔。您从事的工作和我们的制作目的不同,恐怕帮不上什么忙。"

只不过,对方可能万万没想到差距竟然如此之大,所以还是相当吃惊。不但跟真正的镶嵌玻璃无法相比,甚至简单到像在唬人,对方好像有点生气。我无意嘲弄制作镶嵌玻璃的艰辛,而且想对镶嵌玻璃之美致敬,才会想尽办法在舞台上呈现出那样的效果啊……

M君对这个话题又表现出高度兴趣,还拜托松藤摄影师一定要拍下"板后乾坤",不知道照片是否能清楚呈现细节?

这种成品,我想连镶嵌玻璃师也不会归为赝品吧。总之,舞台上很多时候是使用真品反而麻烦。不过,就舞台美术设计者而言,必须具备真品的制作知识,否则不但无法设计仿造品,同时也做不出来。

舞台上会出现什么实在无从得知,所以说得夸张些,就是得具备百科全书般的知识。因此每次都是临时抱佛脚,慌慌张张,状况百出……

例如,有一次得了解纸张纤维来源——楮树皮必须用什么工具敲打,制纸程序又是如何。那是为了《修禅寺物语》那部戏。当然,在舞台上用布就能表现,但是得先了解才做得出来。

古代打造铁质炮弹的工具和制程等等，在歌剧《魔弹射手》中是很重要的场景……因此我还从欧洲买了那些道具回来。亲友都说我是收集破铜烂铁的怪癖又犯了，我马上搬出"是工作上的需求"来响应，但完全没人当回事。就算全都出于好奇而买，但对我的职业来说，再怎么多也不嫌多吧……

虽说在实际演出时用上真品常带来麻烦，但怕造成大家误解，在此得补充说明一下。

在《欲望街车》这出戏中，我就定制了真正的铁质阶梯。当然花了不少钱，那玩意儿又重，不过制作人理解我的意图，所以同意了这项设计。因为我实在希望演员在上下楼梯时发出铿锵的脚步声，而演员踩在真正的铁质阶梯上，演技

田纳西·威廉斯的《欲望街车》（栗山昌良导演　剧团·青年座公演）

这出戏里用了真正的铁质楼梯。不过铁锈是以颜料做成，来表现老旧感。铁打的真的很重！全国巡演时得天天搬运、在舞台上组装起来，幕后工作人员叫苦连天……但是铁质楼梯的确有其效果，所以能获得工作人员谅解。上面的照片是正式打光前全场均匀照明的基本光状态，幕布一拉开就变成下面那张照片。灯光会随着剧情和气氛调整，在虚实间变化。左页就是那道铁质楼梯。

应该能发挥得更好吧。导演也善加利用了这道楼梯,钱总算没白花。

也亏得那铿锵的金属声响,做出来的水泥污墙更具真实感了。

所以,依情况而定,有时还是免不了要采用真品。

布景制作全凭职人手艺

每次都销毁的布景

决定再度演出《欲望街车》时，又得重新制作同样的舞台装置。我问M君：

"你不是说过想参观舞台装置的制作过程吗？现在刚好做到一半，我得去现场看一下，要一起去吗？"

M君大概不会回答"不好意思打扰"，但老实说，我并不想带人参观，因为这是我工作中相当重要的一环，高高兴兴带着外人到现场参观，怕让工作人员误会。

前往草加市俳优座舞台株式会社的车上，M君深深惋惜道："明明知道会重演，还是得销毁，实在太可惜了，没办法保存下来吗？"

我也这么觉得。可是现实并非如此，除非重演日期确定，而且很接近，否则通常会全部销毁。就算确定要重演，如果日期还很早，放在仓库保管比重做还来得贵。

对我们来说，每次都这样，所以不会像外人有"咦？竟然销毁？"的惊讶。当然有时也觉得可惜，例如有些布景道具的完成度很高，完整重现的可能性比较低，遇到这种情况

的时候感触特深。

重现《欲望街车》的布景道具时也一样。总会担心是否能超越前一次的成绩？尤其舞台制作需要群策群力，再加上各种条件配合，因此不是每一次都能呈现相同的成果。

一抵达位于草加的工场，松藤摄影师随即发出赞叹，原来是看到了布景绘制师所用的画笔（刷毛）。

"这画面太赞了！绘者的灵魂仿佛就寄身于画笔之上。还有这颜料，真是鲜艳漂亮！这个也拍下来吧。"

松藤摄影师边说边热烈地按下快门，专业领域不同，果然观察的切入点也不一样。

制作现场的工作人员也很配合，能够理解为何有陌生人来访，特地示范用滚筒画石板的方法。

"慢慢看吧。就算是我们业界的人也很少来现场参观的……"

事实上，就算对舞台相当熟稔的人，大概也不甚清楚布景是怎么做出来的。

"导演或制作人不来看吗？"

"不会来，来的是舞台总监。会来也是出于工作需求，得

表面凹凸不平的海绵滚筒蘸上颜料刷涂，可呈现石板小径的效果。其他还有绘制木纹等等的方法和技巧。

【上】绘制背景画的"刷毛",松藤摄影师看了兴奋不已。
【下】以前用的是调开的粉性颜料,现在用乳胶水性颜料。

掌握制作状况和进度。"

"这么说，一般工作人员也有很多没看过这些制作过程啰？"

M君一听到连相关人员也没看过，整个人显得生气勃勃。

"那我可是看到了人家都不容易见到的内幕哩。我还以为导演常会来探班。"

听M君这么说，我赶紧补充：

"整出戏完成前，各部门都是同时分别作业，所以不知道其他部门的状况是稀松平常的事哟。以我来说，目前服装的进度如何、音效制作状况等等就完全不清楚。"

"连河童先生也不知道啊？"

"应该说，和我工作相关的部分还是会经常联系，例如我得和服装设计师和灯光设计师碰面，针对舞台装置的色调、素材质感等等进行讨论，否则彩排时才惊觉'咦？怎么是这颜色！'就来不及啦。虽说信赖彼此的专业，但因为是各自在不同场所独立工作……彩排时各个部门才会聚集一堂，如果发现各个部分都能紧密结合，那种高兴真是不可言喻啊。就像在没有精密测量技术的时代挖隧道，当隧道打通双方顺利会合时，兴奋得想和对方握手呢。"

"和这边制作人员的关系也一样啰？"

"是啊。大家认识很久了，对彼此的癖好和习惯都很了解，虽说有时候关系也挺紧张的。"

"细节方面无须一一确认，彼此就能了解吧？"

在一旁画画的村上设男老弟随即插话：

"不过，还是到现场来看看比较安心些。虽然我们觉得已经蛮了解河童先生想要的效果，可是每次的设计都不一样……再说，意象这东西见仁见智，总会在微妙之处见解不同。《欲

布景制作全凭职人手艺

《欲望街车》的布景（制作·俳优座舞台株式会社）

为了制作出那个年代新奥尔良廉价公寓的厨房一景，连墙面、架子都涂上油垢污渍。当然全都是做出来的。这可是布景制作团队的自信之作（架上是特地采买来的美国罐头）。

望街车》是再度演出,对河童先生的要求就相当清楚了。河童先生应该会觉得这次的厨房比先前的更赞。已经做好放在那里了,请赶快去看看哦。"

话里听得出来自信满满,原来已经完成了。M君发出赞叹:"这瓦斯炉和瓷砖都是做出来的呀?真的看起来油腻腻的,好厉害!"

"因为河童先生向来要求连气味都要像真的一样嘛。"

听得出来有"怎么样?佩服吧!"的邀功意味,我也很高兴。

"谢了,完全就是美国新奥尔良的感觉。这样演员应该能发挥得更好了。"

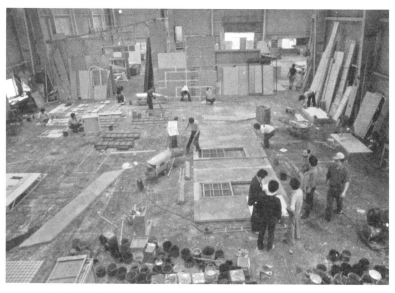

除了交付设计图外,有时候也会到工场确认制作过程。"来监工啊?"工作人员故意酷酷地问,其实心里头欢迎得很。工场里通常是同时制作各地剧院或剧团委托的布景道具,所以现场道具大多混杂在一起。(俳优座舞台株式会社)

对于制作团队的职业精神、认真投入和气魄，M君大受感动。我心里常想，要找机会让大家更了解这些支持着舞台工作的伙伴，果然，还是亲临现场看过才更清楚，否则单从话语里恐怕无法有具体的感受吧。

某次彩排时，有位演员对我说：

"河童先生的工作实在辛苦啊。那么大一张画是您自己画的吗？"

着实让我吃了一惊。他竟然以为是由我直接绘制的。

M君听我提及这段，兴味盎然地说道：

"为了不让我心生误解，请您也带我到背景画绘制现场去了解一下吧！"

就这样，下一回的目的地变成东宝舞台株式会社的作业场，也在埼玉县川口市。之所以离东京颇有段距离，是因为需要宽广的作业空间，而在东京都内根本找不到那样的场地。

放大40倍的背景画

东宝舞台株式会社的制作现场正忙着歌剧《弄臣》的布景。《欲望街车》里的所有表现均以写实为最高指导原则，而在这出《弄臣》中则计划以绘画方式呈现具有巴洛克风格的舞台。

《弄臣》的导演和《欲望街车》是同一位，都是栗山昌良先生。他对《弄臣》舞台美术的要求是：

"我希望曼都瓦公爵的宫殿大厅完全没柱子，全用绘画表现。舞台整体要呈现巴洛克风格的气氛。色调如戈雅（Francisco José de Goya y Lucientes）的画作那样，气氛近似佛兰德斯派

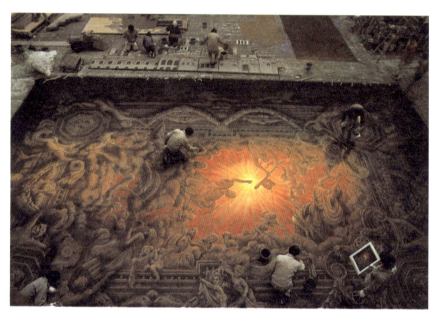

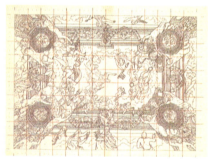
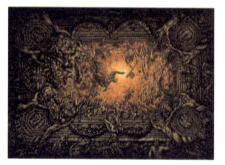

歌剧《弄臣》的舞台美术制作过程

背景画是以设计师的原稿为准,放大绘制而成。【上】右下角有人拿着我画的原稿,比例一般来说是1∶40。【下左】为方便工作人员放大描绘,设计图打上格子,一格3尺(约90公分,舞台制作现在仍沿用传统的日本丈量单位)。(东宝舞台株式会社)

的画风也不错。人物外形则采鲁本斯或伦勃朗的风格。反正不用写实的宫殿表现就对了，整体要呈现出那个时代的奢华和颓废……"

导演们老是给一些模糊不清的指示，什么戈雅色调、佛兰德斯派的画风、鲁本斯风格、伦勃朗式样……到底要哪种风格啊！心里不禁这么想。其实还是清楚他想要的是什么，便开玩笑道：

"要不要把大师们通通请来啊？不过真的都答应来帮忙的话，这些大师肯定意见相左、大起冲突喔！"

舞台总监笑着说：

"万万不行！请大师挥毫恐怕得花不少钱，还要帮他们调解纠纷，饶了我吧。"

最后决定不找大师，改由我一个人负责。为了让导演脑海中的意象鲜活呈现，我把宫殿的天井画直立起来像墙面一样，采用巴洛克风格。图案参考意大利画家科尔托纳（Pietro da Cortona）为巴尔贝里尼宫（Palazzo Barberini）绘制的天井画，但色调完全改变，而依照导演要求做出彩度低的效果来。

幸好导演看到设计图时相当满意，总算松一口气，但是重头戏才要开始，舞台的工作得仰赖后续接棒的组织或单位才能大功告成。

这出《弄臣》也不例外，尤其是绘画表现的比重较大，一旦设计图从我手中交给背景画家，接下来就只能完全倚靠他们的绘画技巧了。

换个方式来说，舞台设计师如同作曲家，把写好的乐谱交给乐团。而指挥就由舞台设计师担任。如果乐团实力不足，

无法期待他们有优质的表现，但有时候反而会带来超过指挥家的技巧、素养的惊艳演出。所以说，若想期待好的演奏，给演奏家的乐谱指示要标清楚，不可使之迷惑。乐谱的标记和要求方式很多样，并无一定，通常必须尽量正确地绘制出比例尺为 1∶40 的图面，交给布景制作人员。

M 君同行那一天，正好在绘制大幅天井画。

"哇！好厉害！河童先生画出了精密确实的设计图，但要把它放大四十倍，可不是件简单的工作。原来有这种专家啊！"

M 君兴奋地说。还要松藤摄影师爬高拍下俯瞰图："要呈现这种大尺度的画面，非得从天花板往下拍不可！"

拍摄旋转舞台时，松藤摄影师也曾经自己爬上天花板取景，所以对 M 君的要求马上照办。看他们两人兴奋得要命，实在有趣极了。

下来的松藤君发现正用刀子雕刻大块白色保丽龙的佐藤哲夫老弟，又是一阵惊呼："这么大的雕刻都是一个人做的？"

一听到松藤君的问话，我赶紧从旁介绍，好解救怕生害羞的小哲老弟。

"大家都叫他'雕刻小哲'，可以说是个怪胎，大家都不太接近他,总是放他一个人做事。不是常有那种'让他做,准没错'的小孩吗？小哲就是'让他雕，准没错'的人。东宝有出戏曾经到欧洲巡回公演，叫作《蜷川之麦克白》，里面几座巨大佛像都是小哲和伙伴一起完成的。通常从事舞台制作工作的人，或多或少都有点与众不同哩。"

老实说，我很想把这些极度热爱舞台的人聚集起来，一位一位好好介绍，拥有惊人技术的人实在太多。

【下右】《蜷川之麦克白》（蜷川幸雄导演）舞台上的佛像也是雕刻小哲的作品。到欧洲公演时在当地成为话题，大家都误以为是真品。
【下左】考虑到搬运和换景，保丽龙内部也挖空以减轻重量。
【左】正在削切保丽龙制作大型雕像的雕刻小哲。

"如果要画云，就得找小呼。"小呼是背景画画家，全名岛仓二千六。他大多帮电影绘制背景画，也有不少舞台剧委托他。像他为《某女人》一剧所画的"壮观的晚霞夕照"，就是一大杰作。那幅画在最后一幕出现，幕布一拉起，观众都被小呼的夕阳震慑住了，甚至当场拍手叫好。其中不乏有人以为是将实际的天空照片用投影机做出的效果。老实说，照片反而没这种震撼力。

舞台制作原本就是仿造比真实更具效果的世界，秘诀在于制作者悄悄在观众看不到的地方注入魂魄，所以才能在舞台上一变成真，跃然呈现观众眼前。

[Atelier 云] 岛仓二千六先生所画的云

【上】宫本研作《某女人》(木村光一导演,"松竹"公演)的舞台。"画云名人小呼"的夕照云彩,看起来有落日余光穿透云层的效果,海面上的浪花也是金光闪闪,十分耀眼。下面两张照片都是"民音"主办、全国巡演的《海路音乐之旅》(藤田敏男导演)的舞台照,也是由岛仓先生所画。"南海的云与浪"看着看着好像会听到波涛声呢。

首次出现的道具簿

"布景绘图师把舞台美术的设计图叫作道具簿,可是又不是画在簿子里呀,为什么要这么称呼?"

被M一问,仔细想想也对。为什么呢?我们这一行都已经习惯这么讲,所以从来不觉得有什么奇怪……

其实,从前的歌舞伎舞台通常是由团长设计,狂言作者描绘简略的图面,再交由负责布景的木工师傅在舞台上搭建成形,有时则由娴熟戏剧的耆老或木工师傅绘图。不管由谁画,都是用毛笔画在和纸簿子上,所以才将布景道具的设计图称为道具簿。

日本的建筑物很多都是依照固定尺寸或形式建造的,因此只要是专业人士,光凭一张略图就能够全面掌握。舞台设计也是同理,只靠着一张略图就能打造出整座舞台,这正是师傅的技术精髓所在,也是他们的自豪之处。

进入明治后半期,新的戏剧形式发展出来了,跟先前的歌舞伎大异其趣,舞台装置的表现手法也必然随之改变,因此迫切需要在这方面能有突破性表现的人。而在这之前,舞台设计并没有专职人员负责,歌舞伎界只有从外部寻求人才了。日本这时候终于迈入舞台美术的开拓期,但是这些率先

入行的前辈们，首先得面对坚持传统的木工师傅的抗拒。

"叮咛这叮咛那的，啰唆死了！不用看图也知道怎么做啦，反正一切交给我们就是了！"

听到这类抱怨算是稀松平常的事。我还记得自己入行的前三十年，负责布景的木工师傅都还承袭着这样的态度，因此每当要发包制作时总是戒慎恐惧，特别是想要采用舞台界不曾用过的材料或样式，或引入不同的表现手法时，如果没有相当的勇气和说服力，很难如愿以偿。

"没做过那种东西哟！你到底想要怎样的舞台啊？为什么一定要这么做？"

"就是想试试看呀。我觉得一定会有不同凡响的效果……"

心里虽然七上八下，还是试着提出要求。木工师傅对于"前所未有"的说法很容易误解为自己的做法被视为"过时"了，所以为了避免伤害他们的自尊，同时又能导入新的表现手法，沟通之前总得费尽心思、伤透脑筋。

现在，"舞台是由大伙儿一同打造的"，能有这样的伙伴意识实在非常幸福。特别是近十五年来，除了导入新的素材外，日本舞台界在布景制作技术上更有令人瞠目的长足进步。

费尽心思传达舞台的意象

"舞台设计图的画法……是什么？"

最近常有人提出如此疑问。

"其实没有一定。依作品和演出而有不同的表现手法，可说是自由发挥。"

这样回答好像有点无关痛痒，但要用普通的话语解释设

芭蕾舞剧《堂·吉诃德》第一幕镇上广场 1/40 建 用 0.3 厘米的线描绘，放大后会变成 12 厘米粗的线。

芭蕾舞剧《堂·吉诃德》的设计图

"做成铜版画风格，如何？"我向导演提议，导演随即答应："不错喔！"所有场面我总共画了十张设计图，每天描这些细线实在辛苦。不过想到要将这些图放大四十倍的工作人员，我的辛苦算是小巫见大巫了，对他们实在很抱歉啊。（日本芭蕾协会公演）

山田耕筰作曲的歌剧《香妃》

宫殿场景的象征

舞台中央垂吊着巨大铜盘。为呈现细部,特别画得大一些。1:40 的图不足以表达,于是画成 1:20。整张图都上色的话细节就看不清楚,所以只有一部分涂色,其余只有描线。这张图的原稿是直径 18.3 厘米,在舞台上放大后会变成 3.66 米。(二期会歌剧公演)

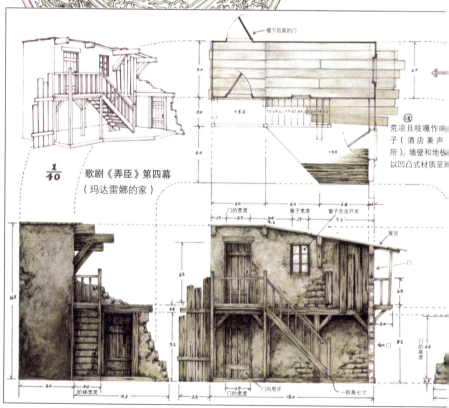

小约翰·施特劳斯的轻歌剧《蝙蝠》

第一幕室内（栗山昌良导演）

这次全部采用新艺术风格的设计，为了统一家具和小道具的样式可是花了不少钱。墙壁部分，由于市面上买不到合适的图案，只好请人手工描绘。舞台装置的设计图多画成 1∶40 的比例，只有壁纸的图案部分是 1∶10，画在另一张纸上【下】。（二期会歌剧公演）

《弄臣》第四幕的设计图

（栗山昌良导演）

制作建筑物的布景时，会类似建筑图，这会比一般的手稿来得清楚。所以会有平面图、两侧的剖面图、正面图等，蛮多样的。画法会依据需要变化，而舞台美术设计者也各有其异。（二期会歌剧公演）

计的方法、目标和方向，却不是件容易的事。

设计师各有个性，以至于工作方法大相径庭，即使是同一位舞台设计，碰到不同的作品时表现手法也会跟着改变。

我个人认为"舞台是群策群力完成的作品"，所以最重视如何让制作者充分了解要呈现什么和如何呈现。

通常视状况而定，有时只要简单一张铅笔画的草图就够了，接着就是想办法逼出工作人员的高超技巧，反而能得到相当不错的效果。有时甚至只交出一块黏土："我想做出这样的舞台。"一切都是因时因地因戏而异……

重点在于过程中务必遵循导演要求的意象，至于制作方式和表现手法，就没有任何限制了。

以歌剧《卡门》的舞台设计为例，我希望以凹凸质感的墙壁来表现西班牙的风土，制作上得非常讲究。光说要凹凸，每个人所理解的绝对是五花八门。我可以给一张感觉最接近的照片，也可以在纸上画出剖面图。不过，最具体的方法便是把原寸大小的墙壁带到工场给他们看。

话虽如此，总不可能真搬去一面西班牙的墙壁吧。而且真品未必效果更好。于是我试着做出 1∶10 的模型，请他们依样画葫芦。

这么一来，他们可以参考样本，确定凹凸的程度是否符合要求，还能直接触摸，感觉一下我要的质感。

"这是我亲手做的样本"，听起来很不得了，其实不过就一块小小的板子，然后说"请照着这个放大十倍"，接受委托的制作人员连质感都得照顾到，非常辛苦的。

设计师给的意象越明确，表示要求越严格，制作者的压力和负担也就相对增加。于是职人气质依旧浓厚的制作现场

歌剧《卡门》

（栗山昌良导演，二期会歌剧公演）这个舞台全被凹凸不平的墙壁包围，墙面的纹路起伏非常重要。为了清楚传达给制作人员，我制作了1∶40的舞台模型，还给了实际墙壁的材质样本。三夹板上做出凹凸的质感，比例是1∶10。右边是实际的演出剧照。

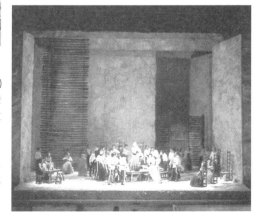

就常会听到有人骂："河童这混账！"这也算是纾解压力的方法之一。话虽如此，他们还是连 matériel 也呈现出来了。

matériel 是法文，意为材料或物质，用在美术上指的是"画面的肌理质感和效果等"。制作布景的师傅们常常挂在嘴边，看来早就忘了这个字是法文了吧。

除了使用凹凸材质的样本外，我还给了 1∶40 的舞台模型，所以算是彻底采用立体的表现手法，而非光靠设计图。

不过，不是每出戏都像《卡门》一样使用模型，有时候画出来反而更能传达所要的意象。

例如在日本歌剧小剧场公演的《炭烧姬》（清水脩作曲）和《人买太郎兵卫》（间宫芳生作曲）委托我设计时，导演说"想试试能乐堂的风格"，我便画了一张有能乐堂感觉的图，因为应该没有比这更能表达能剧质朴感的方法了吧。不过我还加了不少说明文字，这样制作人员看到设计图，就如同听到我在现场直接说明一般。因此画图时简直就像在写情书似的，忍不住把自己所想的密密麻麻全写上去。

听说布景绘图师看到这些说明，纷纷取笑道："这是啥呀？根本不是能剧的剧场，简直是能剧书院嘛！"

他们大概是看到我紧咬不放的态度很受刺激，为了回应我的执著，画出来的布景比我的设计图不知精彩多少倍。

实际看到舞台的人莫不大吃一惊，我忍不住夸大其词，随口吹牛：

"这可是把佐渡的能乐堂解体后整个儿搬过来的，当然极具风格美啦。那种古老幽微的风情就甭提了，说不出的妙呀。不过搬运可花了好大一笔钱呢！"

没想到竟有评论家信以为真，我还得找机会向人家吐实

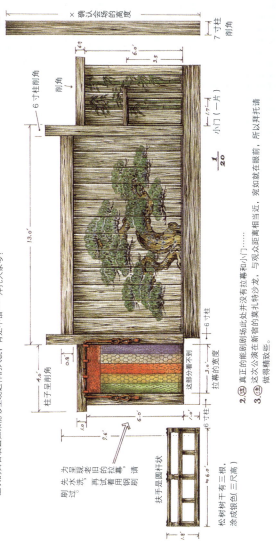

1. ⊗ 佐渡岛上四处都留有能乐堂，其中许多颇为古老，因为建在室外，就算有屋顶也是长年日晒雨淋，饱经风霜，木板古旧粗糙。舞台后方镜板上原本色彩鲜艳的"松羽目"图案也斑驳了。不过，村民至今仍继续在这样的舞台上演出能剧。这次的舞台置景如果能够呈现这样的风貌，肯定不错……拜托大家喽！

2. ⊗ 真正的能剧剧场此处并没有拉幕和小门……这次公演在新宿上演，与观众距离相当近，宛如就在眼前，所以拜托请做得精致些。

3. ⊗ 这次公演在新宿上演，与观众距离相当近……

歌剧《炭烧姬》《卖太郎兵卫》

（栗山昌良导演，东京室内歌剧场演出，山多利音乐赏获奖作品）

为了让工作人员了解古老的能乐堂内的气氛，加注了许多说明在图面上下方。设计图上写这么多文字似乎很平凡，我还因此被布景绘图师取笑："根本不是能剧剧场，简直是能剧书院嘛。"不过，只要能确实传达心中所要的意象，我认为怎么做都行。

谢罪:"因为布景做得实在好,一高兴就不小心玩笑开过头了",着实捏了一把冷汗。那位评论家知道真相没生气,反而对布景制作人员的技术和成果大为感动。

超出预算的话……

若是演出成果广受好评,博得观众喜爱,相关人员都会觉得"这次做得真好!",非常高兴。相反的,如果卖座比预期来得差,票房赤字时必然是全员士气低落。

可是即使作品完成度很高,却叫好不叫座,这种情况也很糟糕。因为不是演完就算了,巧妇难为无米之炊,下一出戏筹备起来将会困难重重,甚至逼得人喘不过气而无法继续。过去就有一位名制作人 K 先生,为了偿还公演留下的债务,不得不放弃家庭和事务所,最后从舞台界消失了。这样的人我就认识好几位。想要在华丽的舞台制作、演出成果和预算之间取得平衡,真的是高难度的任务。

其实不管哪个领域,我想都一样,并非只有舞台界如此。即便佳评如潮,卖座差就一切甭提。总而言之,赤字是大家最担心的事情。

话说回来,预算如果抓得太紧,作品完成度可能会不够高,那么无论观众,还是演员、工作人员,势必都无法获得满足。因此,如何将预算恰如其分地用在刀口上,就看制作人的功力了。

演员山本学先生一直很想演出托马斯(Robert Thomas)的《陷阱》,持续为此剧暖身,却苦等不到开演之日,最后只好自己下海当制作人,变成公开演出。当然他对公演的风险

和个人背负的责任已经有心理准备,才会做此决定。

他委托我为这部戏做舞台设计时说:

"我不想在美术预算上太过小气,您请尽情发挥没关系。"

这是一出推理剧,因此情境设定若不够真实的话就没意思了。

最后舞台设定在"夏慕尼的瑞士风山庄,从窗户望出去看得到阿尔卑斯山"。全幕都在同一个房间进行,房内的摆设和小道具等都和案件的进展息息相关。

导演和我在设计上达成共识后,设计图也画好了,原本的预算是二百五十万日元,可是估价后竟然超过四百万,制作人看到这数字差点没昏过去。

不论戏剧规模大小,这种辛劳和预算的攻防战经常上演。

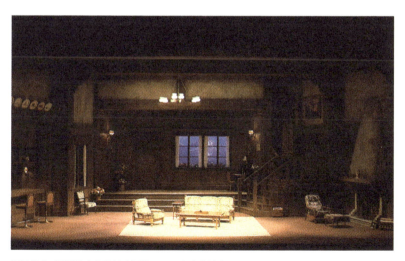

托马斯的《陷阱》(高桥昌也导演,五五之会公演)

布景制作的预算是250万日元,可是最后花了429万元,另外还加上道具的95万元。费用调度上让制作人伤透脑筋,幸好佳评如潮,《波希米亚人》和这出《陷阱》让我得到了"伊藤熹朔赏"。

其实并非没有便宜做法，例如把立体的部分改成平面的景片，舞台架构缩小，或者省略部分结构，等等。这可让山本制作人伤透脑筋，"想尽量撙节开销，可是又很想打造出完美的舞台"，不过这两件事似乎始终背道而驰。

最后制作人悲壮地下定决心，选择调整预算砸钱，大家都很替他担心。幸好该戏大卖，不仅公演的票一销而空，佳评如潮，甚至连着三年都举行全国巡回公演。大家有一段时期还非常担心制作人可能面临破产的悲剧……

"让河童先生花了一大笔钱，才有办法做出这么逼真的房间来，真是多亏河童先生！"制作人开心地对我说。

听到制作人这番话，我也宽心不少。

虽然不想让制作人太过为难……可是要打造出完美的舞台，足够的经费是很重要的。

预算还是希望能宽裕一些。钱多点好办事啊。

宛如忍者的舞台总监

"我知道舞台总监和电影的导演不太一样,该说是幕后的领导人?还是总管之类的人物?"

有人曾经这么问,问得没错,的确界定不是那么清楚。

M君开始窥视舞台内幕时也常问道:

"舞台总监到底负责什么样的工作?"

后来逐渐了解之后,还是提出了疑问:

"看起来好像负责不少事情,但我还是摸不清楚。排练时会在演员的旁边细看戏的演出,可是又不像场记……舞台设计开会讨论时,每个细节都需要照料,可也不是设计助理……舞台预算的交涉和调度好像也是他的工作,却不是制作人的助理……究竟守备范围从哪里到哪里,完全让人摸不着头绪。感觉上,好像只要幕一拉开,观众看不到的地方都是他要负责的哩。"

M君发出一连串"搞不懂""摸不着头绪",并且提出要求:

"这次请务必针对'舞台总监的工作'详细做个说明。"

看来,即使对舞台知之甚详的人也大多都不了解,可是真要说个清楚不是一件容易的事。

有人会将舞台总监归为舞台换景的幕后人员,其实不然。

的确有时候他们得依照舞台人员的工作分配和公演规模插手舞台制作，但那不是舞台总监的主要工作。或者可将他视为舞台制作的中心人物，其重要性就像"扇轴的铆钉"。

虽然这职位如此重要，定位却很难理解。他的工作不像导演、舞台美术设计或灯光师那样具备视觉效果，也不像音乐家、音响设计师那样从事听觉方面的工作，更不像演员那样透过演技来表现自我。

虽然每天都在执行舞台方面的工作，却又不太容易看到他的身影。舞台总监的工作不是观众们能够直接看到或听到的，简直就宛如忍者一般，充满了神秘色彩，难怪一般人难以理解这份工作的内容。

连同预算也大权在握的幕后老板

经常看不到他的身影，是因为这是一份掌握原则的工作；有时候还是会出现，只不过不同于其他部门，舞台总监通常在出错的时候才现身。例如幕布的升降时机让人觉得奇怪时、换景不顺畅时、演员击发手枪却没有发出"砰砰"枪响时……只要有哪边失误，全都是舞台总监的责任……

不过，厉害的舞台总监面对这类突发状况都能及时应变，并且不会让观众注意到。既然舞台总监的工作宛如忍者，厉害的忍者当然不能让人看到身影。

舞台总监经常得瞬间下判断。就以开枪没有发出枪响的状况来说，舞台总监要立刻掌握时机，在舞台翼幕后扯下拉炮的线；万一线拉断了而炮却没响，则要不慌不忙用鞋跟重踩地板，尽量制造发射子弹的枪击声，从旁协助演员继续演

下去。鞋跟重踩地板的声响当然和枪击声完全不一样，但是总胜过让演员在无声中继续演出，或让观众发笑要来得好。

这不过是其中一个小小例子而已，可是能否处理得好，下场却大大不同，舞台总监的能力会左右演出的成果。因此，不单是幕后工作人员，就连在幕前的全体演员，都能感受到厉害的舞台总监在背后支持的那股力量，而能够更安心地演出。此外，让各部门能通力合作完成任务，这也是舞台总监的责任，所以才说他的重要性如同扇轴的铆钉一般。

虽说舞台总监必须拥有瞬间决断以避免问题扩大的能力，但他更重大的任务在于掌握舞台整体的工作进度和过程。

也就是说，将导演脑海中的作品——在舞台上具体展开。

载满布景的卡车大清早就抵达剧场，马上开始卸货，将道具一一搬入舞台翼幕后方。与此同时，舞台上将灯光设备装设到吊杆上，装好升上吊杆后，接着便是搭建布景。舞台装置的位置和搭建完成的检查等等，都由加藤三季夫先生照着图面查看。这时候舞台设计通常不会现身。这时候会惹人嫌："来太早了！"因为工作人员不想让人看到未完成的状态。

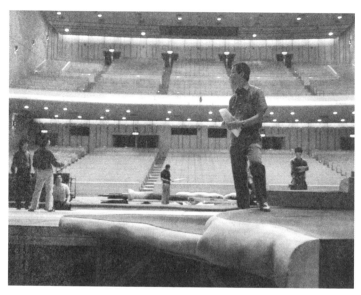

观众看不到的舞台总监工作

每位舞台总监的个性都大不相同。加藤三季夫先生总是穿着棉质长裤,线条整烫得整整齐齐,和一般人对舞台总监的印象相去甚远。他的工作方式是自己不直接出手,由助手们负责各项工作,接近欧美式。他擅长的似乎是歌剧和芭蕾……许多外国的歌剧或芭蕾到日本公演时都由他负责,例如米兰斯卡拉歌剧院和莫斯科波修瓦剧院。

他所带领的"The Staff"舞台制作公司中,有位田原进先生,和他恰成对比。田原先生的做法是完全亲力亲为。那种细腻老实的舞台总监术也是方法的一种,和他的人品一样颇受好评。

"那厉害的舞台总监的必备条件有哪些?"

M君每次的提问都是在寻求具体答案,可是关于舞台总监的条件,真要一一列举的话,恐怕多到可以写一本书。所以我只能从舞台美术设计的立场做些片面的描述……

所谓厉害的舞台总监,首先,不会对美术设计的构思发想设限或施压。如果我考虑采用从未做过的表现手法,动不动就挂在嘴边,厉害的舞台总监不会露出惊讶的表情。还有,

当我要求进行可能会"有点难吧？"的舞台换景时，绝不会立即说出"是的，有困难"的话。

如果舞台总监面带犹豫，表示他能力不足。话虽如此，那种随随便便就说"OK"的舞台总监又无法让人信任。因为这可能让舞台设计和导演的构想变得危险，在技术上没把握的情况下骤然上演。以下要说的似乎很不负责任：在舞台设计师构思的阶段，即使该想法有点冒险，也不能加以限制；但到了在舞台上具体呈现时，则必须剔除可能有危险的部分，同时从艺术的角度确认是否能发挥舞台效果，充分检讨后才定案。所以说舞台总监同时要具备优良的技术、经验和知识，这可是重要的条件之一。如果我很信赖的舞台总监语带保留地说道：

"河童先生，这可能有点……"

我便能感受到话里的含意，只好配合重新思考整个计划，因为如果戏正演着有布景倒下来伤到人的话，那可严重了。

还有，厉害的舞台总监除了要具备舞台技术之外，还必须有能力思考财务方面的问题。

虽然整体预算分配的权力在制作人手上，不过大多会把舞台制作预算要如何使用交由舞台总监处置，这笔预算不包含演员和工作人员的薪酬以及剧场租借费等等，话虽如此，金额也不下数百万日元。委以这么多的预算是因为舞台总监负责掌握整个舞台的全貌，期望他能在各个环节上有效地分配使用。

就这笔预算上也一样，不对我施加压力，让我能充分发挥，就是厉害的舞台总监。听起来好像是偏袒自己，但这的确是很重要的关卡，因为道路将由此一分为二。

如果一开始只说：

舞台美术设计和舞台总监一边看着《底层》的舞台模型,一边讨论。土岐八夫先生是得过纪伊国屋演剧赏的资深舞台总监,堪称新剧界的第一人。有他加入宛如吃下定心丸。

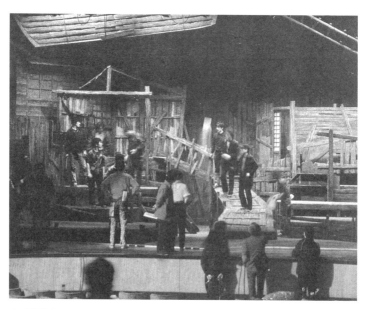

我对他的实力很抱期待,于是设计得有点困难。面露笑容的他,脑袋里大概正盘算着换景、预算和搬运方法等等细节吧。现场搭景当天,果不其然,一切都在他的计算之下,绝妙的运作让人大开眼界。

"这次的预算只有四百万日元,请在这个范围内思考舞台的制作",对于要做出什么样的东西不太关心,只知控制预算,这样的舞台总监也是不行。

无论什么工作,预算当然得好好控制。但是若还在规划阶段,则只要传达个大概,然后"不过紧也不过松",让设计师在此阶段充分发挥,到了最后的落实阶段再慢慢收紧,这才是厉害的舞台总监。这种人总能在具体化的阶段同时顾及意象,漂亮地收拾整合起来。

换句话说,舞台总监必须能充分理解作品神髓并加以统合,还要具备管理的能力。

有时候舞台总监经过判断,认为"给予服装充分的预算,可以增添舞台效果",便会削减舞台美术设计的布景费用,将预算转到服装制作去,有时则是相反。

事实上,就曾发生过服装设计师为了预算问题直接打电话来威胁:

"听说服装费被转到河童先生那里去了,我们这边钱不够用,希望能还回来!"

这时候舞台总监就得跳出来说清楚舞台整体的平衡分配,以避免冲突。

不幸职业的美学

截至目前,我想大家已经大致了解舞台总监的工作是分歧而琐碎的,不仅要负责布景、道具和服装等等的发包,还要照料许多细节。

例如,从服装设计师那里拿到设计图后,从帽子、头套、

假发、饰品、鞋子等等，都得从头到脚无一疏漏地全部发包出去，这些也是舞台总监的分内工作。有时候不只发包，如果需要手工制作时也得出手帮忙。

说是从头到脚，可不单是服装而已，只要和作品相关的事务，从最开始到舞台结束，舞台总监全都要负责。

首先从制作排演时程表开始。每个剧团作业方式不一，有的是由副导安排，但是舞台总监通常也得参与。因为舞台总监有一项很重要的工作，排练过程中导演对整出戏是如何安排的，他必须巨细靡遗地记录下来，然后自首演开始，让每个环节天天都能稳定重现，不能有所疏漏。

排演时当然还得注意演员的生理状况，"如果能了解演员的生物时钟，并且加以掌握的话，更佳"。

越接近首演那天，各部门同时进行的工作也越来越多，四处都在赶工，而每个部门的状况和进度通通由舞台总监控管，如果在工作人员和演员之间不得人心的话，是没办法带领全体完成工作的。

首演前的彩排，感觉就像一块小馅饼由许多人分食，时间总是不够分配，舞台总监得制作出精细的时间表，安排给各个部门，例如装设灯光设备、布景搭建、演员彩排、完整预演等等。各部门就算觉得分配的时间不够，也得像参加体育竞赛服从裁判一样，遵照指示行事。有时候不单是工作时间，连吃饭、休息时间都得由舞台总监发落。

虽然连工作人员吃饭的时间都要由他排定，舞台总监自己却常常没时间吃饭，只能说他们的工作是没有空档，也无尽头，饮食不正常和精神上长期紧张，对身体健康当然不好。

这份工作需要面面俱到，虽说做来很有意义，但实在颇

为伤身。所以很多舞台总监不是有胃溃疡就是肝不好。

我想，若要靠舞台总监这份工作的美学和自豪之处过活，绝不容易。但全心投入的话，一定乐趣无穷。

这么辛苦的工作是何时诞生的？在日本的历史应该不会太久远。

在歌舞伎的世界里，没有所谓的舞台总监。从明治后半期到大正年间，"舞台不能只靠人气演员招揽观众，戏剧必须是全体搭配的综合艺术，我们要创造前所未有的新演剧！"新演剧就是根据此主张开始冒出头的。

在新演剧的持续成长期，有位名叫水品春树的人深切感受到舞台总监的必要性，于是日本的舞台总监系统自此大致确立。后人则以之为基础，继续提高其成熟度和系统的完整性。

若将日本和欧美的舞台总监工作做个比较，可以发现欧美的负责范围没有日本来得大，其中的最大差别就是欧美拥有两名舞台总监。

一是技术经理，负责布景等舞台技术方面的协调统合，另一位叫舞台经理，负责整出戏的演出进行，例如幕布的拉起时机就由此人管辖。而究竟是日本的一人统筹一切比较好呢？还是欧美的分工式比较好？这点依照演出的剧目和舞台规模而异，可以说是见仁见智。

舞台总监其实各式各样，每个人都会用不同的方法行事。和从前相比，日本现在也开始细分，一部作品的舞台总监增加不少位助手，各有负责的项目……

现在，舞台总监快速独立成一项专业，无法像以前那样在戏剧修炼场沉潜地累积实力，因为"最了解舞台的就是舞台总监"的时代已过去了。想要掌握戏剧的整个流程和全貌，

恐怕没有比舞台总监更适合的位置了。对于想从事戏剧工作的年轻人来说，是最理想的修炼道场，所以也培育出非常多的戏剧人才。

现在相当活跃的导演当中，有三分之二都是舞台总监出身。不单是导演，舞台美术设计也有很多是舞台总监转任的。事实上，我在三十几年前也略略接触过，并且从中偷学了不少舞台制作技术，而得以踏入舞台设计这一行……不过，现在恐怕是无力胜任了。

戏剧界的幕后好伙伴

"制作布景现场、舞台总监的广泛的工作范围，这些都差不多了解了，接下来可以实际看看服装和道具等的制作现场吗？"

M君又有新要求了。这主意还蛮有趣的，只是要采访的话，时间恐怕不容易敲定，因为正逢接近首演的最后关头，现场应该处于水深火热、每天熬夜赶工的情况，恐怕会打扰到人家……于是拜托了解详情的舞台总监加藤三季夫先生：

"麻烦帮忙安排一下。"

"一天之内要全部参观完是有点困难……不过还是试试看吧！"

过了几天，传来一张列有参观地点和时刻的行程表。

"首先从服装缝制现场开始，然后是假发、鞋子、道具、饰品等依序前进……其实制作戏服有四家大公司，分别是东京衣裳、松竹衣裳、东宝衣裳和京都衣裳，其中只有东京衣裳愿意开放参观。假发也不止一家公司，从歌剧到日本式都有的丸善假发应该很适合吧……不管选择哪一家，都会有几家重要的公司遗漏，但也只能这样了。"

我向M君和松藤摄影师说明之后，一大早便出发了。

首先拜访的是东京衣裳株式会社，虽说我是第一次造访

他们在代代木的营业所,不过大伙儿是经常在舞台上碰面的伙伴,所以一到现场就被挖苦说:"哦,稀客喔!"

从头到脚一应俱全

桌上刚好放着服装设计师绪方规矩子亲手描绘的设计图。

"就是这个,这就是你之前说的服装设计图原稿。"

我把图递给一直很想亲眼看一看的 M 君。

"喔,不只衣服耶,还有帽子、假发,连手上拿的东西、鞋子都设计喔?每一个设计师都是这样全包的吗?"

"服装设计师不是只设计服装,先前说过了,从头到脚通通包,而且连小道具、身上戴的、手上拿的都要画出来,画

绪方规矩子小姐的服装设计图　右图为《面具舞会》的里卡尔多伯爵,左图为《汉赛尔与葛丽泰》中的女巫。

舞台上使用的饰品是特别定制,大多很夸张,尤其是戒指,做得比一般戴的要大很多。

法则因人而异。不过她画得特别精致。"

仿佛是回应我的话,正在忙的工作人员突然停下手来,说出他们的心声:

"不单这样,要求也很严格哟。不过画得这么详细,什么东西要如何表现,制作的人都能一目了然。对我们来说,虽然是位可怕的设计师,但作品都很精彩,累得很值得,所以怕归怕,还是很敬佩她呢。"

M君则提出了相当专业的问题来:"听说在海外,舞台装置和服装都是由同一个人设计的?"

我回答道:

"考虑到舞台整体构成,由一个人负责意象,的确较利于统一色彩、外形等等。可是全都由一个人来做,舞台装置和服装设计得同时进行,恐怕会非常辛苦。在欧美,他们制作准备期充足,而且有工作室的体系可以支持,在日本恐怕会乱成一团,所以现在舞台装置和服装等都分别交由专门的设计师负责。其实我就曾经一个人同时设计舞台和服装,真是

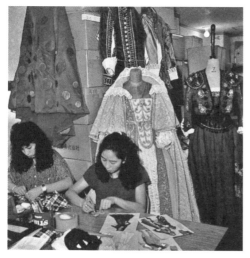

不论哪一国、哪一个时代的戏服，"东京衣裳"全都有

依照指示找到指定布料，拿给设计师确认，没问题的话就把布料样本别在设计图稿左上方，交给缝制部门。涉及精细的刺绣、特殊染色或需要加上类宝石装饰，得另外找专门师傅加工，如此才算完成。顺带一提，歌剧《面具舞会》中里卡尔多伯爵的服装【右上】一件要价三十万日元，这还不是特别高价的呢。

做工精致、使用频率较高的戏服会尽可能保存。可是会有设计版权问题，所以得活用其布料和外形，在刺绣或装饰上稍加变化即可再利用。"原本期望能好好保管，可是空间实在有限，两间两百坪的仓库早已塞满了"。本来以为他们的服务对象仅限于戏剧界、影视界，没想到学校戏剧社和一般公司行号的余兴表演也来向他们租借。看来，若没有全方位经营，很难生存下去。

煎熬啊!"

这时候,东京衣裳的樱井英明课长突然说道:

"前几天整理仓库时,还发现了河童先生设计的服装呢。绪方老师说:'啊,这是河童先生的设计,没错,是莎士比亚的《威尼斯商人》。他还做过的事情还真多啊。'"

我听了也吓了一跳。那可是 30 年前的事了。

M 君惊诧问道:

"咦?连那么久以前的服装都还留着吗?"

"明治时期的衣服也有喔。例如日俄战争中真正穿过的军服等等……不过,现在的人体格好,以前的衣服都穿不下了,只能保存下来当作素材和外形的范本。像电影《二〇三高地》的军服就是以此做参考的。"

"服装制作特别辛苦的地方是什么呢?"

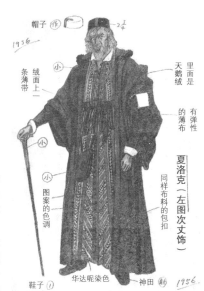

三十年前河童绘制的服装设计图

我曾经同时负责舞台装置和服装的设计,一个人忙得像个陀螺般团团转。日本和欧洲的制作状况全然不同,欧洲大概无法二者兼顾。(编辑部强逼一定要刊载当时的设计图,只好拿出来现丑。可以看到袖子部分有个四方形的洞,那是为了比对布料颜色而剪下来的痕迹。)

我本来以为服装是一款一款非常讲究精细制作的,没想到好像并非如此。

"比起单品,大量制作反而辛苦。《二○三高地》等片如此,还有黑泽明导演的《乱》也是,古装一次要做出上千套,而且都是相同的衣服,实在辛苦极了。"

M君看了一下桌上的作品:

"现在在做什么呢?"

问题一个接一个,连细节都备感兴趣,我担心加藤先生时间不够,不觉焦急起来。

"我们该往下一站去了吧?"

我赶紧起身催促大家上车。丸善假发就在涩谷区的笹冢,距离不远,但由于塞车,抵达时人还没进门,就听到石川善一先生的京都腔大声嚷嚷:

"怎么这么慢?等好久啦!"

石川善一先生生性开朗,大家昵称他"老爹"。丸善假发在京都是老铺,他是第三代老板。昭和四十三年(1968)来东京,大家都说"要做西式假发就找丸善老爹"。绪方小姐从京都美术大学时期接舞台界的工作时,就曾与丸善合作,有了这段因缘,丸善老爹到东京后,绪方小姐马上委制歌剧用的假发,并且广为介绍。在舞台界,往往得靠着可以信赖的专业伙伴彼此支援的。

接着我们便专心聆听老爹介绍假发的材料:

"假发的材料是人发,大多经由香港地区从中国进口,不过现在中国也会直接出口材料跟成品,但是供应不足,伤脑筋咧。百货公司卖的假发大多是中国制的,歌剧里头出现的是洋人,黑色头发就不能用了,所以用的是喜马拉雅山上的牦牛尾

日式西式都齐备的丸善假发

虽然有很多制作日本假发、头套的公司，不过连舞台剧、电影需要的西式假发都做的公司就不多见了。京都有三间，东京有四间。其中剧场界最常下单的便是丸善假发。"我可是喜欢歌剧才做的喔！"个性独特的老爹，似乎由于自身兴趣使然，特别热爱没什么赚头的西式假发。就算预算不足，但只要老爹认为"有趣！"他就会接下委托；若看这人不顺眼，就算有预算也加以拒绝，相当固执有性格的人。

京都总部有 40 位员工，东京店则有五位家人，老爹石川善一是社长，就住东京。"东京有趣的舞台剧比较多，可是如果没有京都部门努力制作生产也做不下去，没他们还真不行呢。"

"制作一项日本假发大概需要多少时间？""如果事先打好底，大概 40 分钟可以完成。"

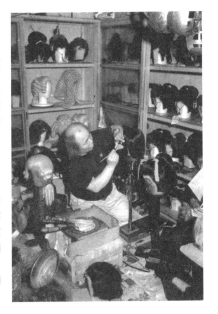

巴毛。这白毛就是啦。我们都把这个染成红色，叫作'赤熊毛'。"

原来假发材料也供不应求。和老爹的乐天性格相比，感觉未来没那么光明。

"未来比较让人担忧的，鞋子也是吧。各种戏剧、电视节目穿的鞋子，现在都还做的只剩神田屋一家了。你们到了就知道，那里都是各式各样的鞋，从欧洲中世纪的到战后，还有超人的鞋、女巫鞋，应有尽有。总之舞台剧或电视演员要穿的鞋通通都来自神田屋。幸亏有神田屋，舞台界才能屹立不倒，我说这话可是一点都不夸张。如果连这家店都没了，舞台界真的会人心惶惶。"

加藤舞台总监的声音里充满担忧。抵达神田小川町的神田屋时，若狭弘先生已经出来迎接我们了：

"真慢呀！担心你们遇到什么事了。"

"抱歉，抱歉！"

这里店面即仓库，四处望去都是鞋、鞋、鞋，松藤摄影师一进门就连声惊呼："喔，好厉害！真是厉害！"这么震撼的画面他只能徒呼负负，根本无法摄影，因为架子之间非常狭窄，对相机来说景深不够。

"任何时代的鞋子都有，那，放在哪里分得清楚吗？"

若狭先生一副理所当然的表情：

"不知道的话，怎么工作？"

"这儿有多少双鞋？好几万双吧？"

"少说超过 10 万双吧。"

"哇！这些全都一个人做的吗？"

"我父亲现在身体不好，所以只有我和工读生两个人。电视台方面的鞋子另外有人在做，我只负责戏剧类，像是歌剧、芭蕾舞剧、歌舞剧、新剧、商业演剧等全部都是。每个剧场的首演日大多相同，有时会重叠，所以那时期特别忙。还好

鞋子全在"神田屋"

若狭弘先生 41 岁。"最初是憧憬舞台工作才入行的，后来即使了解这一行的环境严苛，仍然越做越觉得有趣。"个性适合与否、有没有热情，对待不待得住大有影响，我想不管哪一行都是如此吧。

仓库架子挤得密密麻麻、毫无间隙，全都堆满鞋子，房间里仅有的一米见方的空间是若狭先生的工作桌。桌上叠放了一本本像是账簿的册子，相当于订单传票，里面记载了戏名、出借日期、制作期间、演员名、角色名、脚的大小，等等。

剧场、剧团或舞台总监的记录方式都有不同，现在仍有人使用和纸簿子，账簿这名称就是古语。其实不单是鞋子，道具、假发等等也各有一套账簿，没有这册子的话，工作真无法进行下去哩。

这是我的兴趣，所以不觉得累。员工？喔，连家人加进来，全部七个人吧。"

M君不禁感叹，舞台真是由各个环节撑起来的啊。也有如此人物存在：透过鞋子，串联了戏剧界的各领域。

什么都能做的道具铺

"道具和布景是由大小来区分的吗？"

曾经有人这么问。其实，即使在戏剧界，对于布景和道具也没有很清楚的划分。

例如立在舞台上的樱花树算是布景，如果上场人物折了一根树枝，拿着演戏的话，那根树枝算道具。以前由于领域观念强，所以发生过布景的樱花和道具的樱花颜色不同的情况，很让人伤脑筋，最近则比较改善了。

"舞台装置里，建筑类的算是布景，至于里面的家具、摆饰品、一些小东西就归于道具，这样对吧？"

"基本上如此，还是有例外。比方说，装设在建筑物上的木门板属于布景，如果有一场戏是有人躺在上面搬运的话，那就算是道具了。

"尤其是歌舞伎界，到现在这方面仍划分得很清楚，所以还是常会出现令人捏把冷汗的状况。这样的区隔在以前是很合理的，可是到了现代，有时却成为自由表现的障碍。歌舞伎或新派剧的人，对于侵犯他人领域的事情向来不会公开发表意见，但若问他们真正的想法，似乎也觉得有些事情的确是不合时宜了。至于新剧或歌剧，在布景和道具之间也存在着微妙的界线，只是会依状况调整。毕竟，与其严格遵守区隔，

古装剧就找藤浪小道具

从前的歌舞伎演员,戏服就不用说了,连手里的刀、腰际的印笼小盒等等都得自己准备。红牌演员甚至拿着比大名的宝刀还贵重的刀具粉墨登场。剧团老板则负责打点道具,例如室内摆设、盔甲、枪械、交通器具、马匹等等,当然都是仿制品。

嘉永三年(1850)起,原本由演员自备的服装等等都改由剧团老板负责。明治十八年(1885),有一位藤浪与兵卫先生开始向各个歌舞伎剧团招揽生意、出租道具,创立了藤浪小道具。由此可知,这家位于浅草的老铺长期支持着歌舞伎界。

创业以来就开始收藏的道具不乏博物馆级的物品,都保管在仓库深处。仓库历经东京大地震和战灾两次大火,里面的宝贝竟然都毫无损伤。这家老铺的特色当然在于专精传统戏曲部分,不过现在也经常与电视台合作,所以也开始制作现代的道具,租借给各家电视台。

什么都有，独缺现金的高津映画装饰

大正七年（1918）创业。前身是京都的制片厂附近的古董店，常有人为了拍电影来借古董，盘算是门生意，高津小道具店于焉诞生。到东京打天下是昭和九年的事。高津映画装饰的特征是，自电影出现后的各式物品全都齐备（即所谓的现代物），所以与歌舞伎、新派剧恰成对比的新剧、歌剧，道具多由此租借。只要说得出来的品项，大概都找得到。

M君问："真的什么都有？"杉山营业部长笑道："只缺现金。"他们有好几座仓库，其中一栋是四层楼建筑，附有大型电梯。"真的什么都有耶，光时钟就吓死人了！"M君很兴奋："哇，这里也有！说是挂钟，但还是得随着时代、经济状态、房间的气氛、剧情关联而有区别呢，非得种类齐全不可。"东西虽多，分区归类仍有条不紊。

道具界的新锐

HORIO

工作室由所泽的美军房舍改造而成，全家共六人的家庭工场。同样是制作道具，却与藤浪小道具和高津映画装饰恰恰成对比。

无论是新的建材还是塑胶类等都能巧妙运用，要求轻盈、坚固、精巧、便宜——不过便宜这一点比较让人质疑。因为制作非常讲究，最后的报价常是预算的两倍，制作人看到账单差点晕倒的事情时有所闻。不过，明知预算不足，他们还是彻底坚持品质造成大亏本的情况也常发生。换句话说，属于那种"很容易一头栽进去"的人。

专长是有特殊机关的道具，所以只要遇到动物或怪兽类，发包的人心里自然浮现 HORIO 的名字。堀尾先生问："为什么咧？"因为大家都知道他们做的动物怪兽实在太逼真了呀。例如歌剧《法尔斯塔夫》(Falstaff)的舞台上有一条沉睡的狗，就有观众一直留意，这狗到底要睡到什么时候才醒来。关于 HORIO 的这类逸闻不知有多少呢。

戏剧界的幕后好伙伴 117

Atelier Chaos
14 年前，一群戏剧同好组成的道具公司，现有五位成员，忙碌时会有工读学生来来去去。
我们采访时正在制作骸骨，据说是市川猿之助先生在歌舞伎座公演的《加贺见山再岩藤》要使用的道具。剧中有一场"白骨还魂"的戏，零落四散的人骨，用细线一拉便可聚集成一副骷髅，是歌舞伎的传统道具。藤浪小道具租得到，但 Atelier Chaos 要做的是猿之助先生要求的"可以在延伸舞台上行走的骷髅"。
工作室里有欧洲的盔甲、宝剑等，还看到松田圣子小姐的人形面具。从歌舞伎到歌剧、歌舞剧、新剧、歌谣等等，这里的道具种类真是包罗万象，毫无脉络可循，果如其名是 Atelier Chaos 啊。

不如同心把舞台做到最好，这才是最终目的，不是吗？"

"光是假发和鞋子就已经够人吃惊了，道具的种类多、数量大，一定更让人瞠目结舌。同样是道具方面的大公司，我们陆续参观了藤浪小道具和高津映画装饰，这两家的方向完全不同，很有意思。那，道具的发包是不是也会依照戏码而有所区别呢？"

"没错。各家有各家的风格……虽然他们拥有的道具种类都很丰富，但也不是应有尽有。例如瓦格纳的歌剧有一幕需要'口中喷火的龙'，遇到这种特殊需求，道具公司的仓库里是不会有的，只能新做一个。而且这种道具多少超出一般道具公司的备货范围，所以请新锐的'HORIO'公司制作。成品效果真不是盖的，连该出歌剧的指挥若杉弘先生都不禁担心：'喷火没问题吧？万一烧到舞台的翼幕怎么办？虽然我只是指挥都不免担心……'舞台上当然不能用真的火，所以得靠机关，后来连观众都吓一大跳，效果超棒。不单是喷火，那只龙也做得栩栩如生，展现高超的演技在舞台上移动喔。"

"喷火是怎么做出来的？"

"喷出来的其实是蒸汽，灯光打下去，看起来就像火焰。蒸汽喷得巧妙，让巨龙移动的机关和材质也是效果绝佳，HORIO 的堀尾幸男先生自身也是舞台美术设计，所以对于实际呈现的效果相当胸有成竹。"

"听说他最初是在电影公司的特摄部门工作，大概是把那时候的经验活用在舞台上吧。"

还有一间工房值得一提。有一个独特团体叫 Atelier Chaos，在戏剧界可说是无人不知、无人不晓。带头的田中义彦先生对于需要强调雕刻的道具非常在行。Atelier Chaos 从戏剧道

具制作发迹，后来陆续聚集了一些奇奇怪怪的同好，由于他们专做一些有趣的东西，于是尝试发包给他们。发包的基准是藤浪或高津大概都不愿承接的"耗时费力的怪玩意儿"。

他们的确会做出很棒的作品来，可是却会让舞台总监急得胃发疼。因为在排练期间什么都看不到，通常得到正式演出前才总算出炉。因此，发包给 Atelier Chaos 的话，整个过程都会坐立难安，有时舞台总监为了确认，会半夜跑到制作现场关心进度，结果还被要求动手帮忙赶进度。

"现在不会这样了啦。不够专业的话会没生意的。"田中先生边笑边摇手辩解道。

"真的，是真的，现在已经不太需要担心了。"

加藤舞台总监也在一旁点头帮腔做保证，看来是可以相信了。

舞台的服装道具摆在眼前通常不成个样子，虽说如此，也不是乱做一通。例如铁质盔甲很重，演员穿了就无法发挥演技，所以舞台上的东西要做得像真的一般，让观众感觉得到沉重的质感，因此做工是相当讲究的。HORIO 和 Atelier Chaos 这两家都有一点让人讨厌，就是做工过于讲究。

"不是该先骗过穿盔甲的演员吗？他们有了演戏的心情，才能带给观众快乐和惊奇。"

不只专做单品的 HORIO 和 Atelier Chaos 秉持这种态度，其实像今天参观的服装公司、道具公司，还有制作假发和鞋子的伙伴，他们都抱持着同样的想法，对戏剧充满热爱。

连黑暗都是种设计的舞台灯光

"舞台设计师和灯光设计师吵架,谁会赢?"

"当然是灯光设计啰。不管是什么样的舞台装置,没有灯光的话,通通看不到啊。"

舞台工作人员间流传着这样的笑话。虽然是笑话,却不是玩笑话,的确有一半成立。

已作古的舞台美术家金森馨先生就曾经在歌剧《弄臣》彩排到一半时大骂:

"我拼命设计的背景画干吗不让人看到?这么暗根本啥都看不见嘛!"

负责灯光的吉井澄雄先生也不甘示弱地回道:

"这样的亮度就差不多了,那种画又不是要让人一直盯着瞧的!"

我偶尔会去彩排现场,刚好目击两人起争执,周遭的工作人员都是一副"又来了"的表情,似乎一点也不担心。

这两个人是从年轻就相熟的老朋友,经常上演这种争吵场面,大家也都知道他们是工作上的好伙伴。

会有如此激烈争执,也是为了营造更好的舞台效果,意见难免相左,但心里绝不会留下疙瘩。即使双方的思考方向

完全相反，还是会说出来相互激荡。我才这么想，两人竟然跑过来把同为舞台设计的我卷入战局：

"河童你觉得呢？"

"我又不是这出戏的工作人员，问我意见不准啦。"我这么答道，但似乎说服不了对方。

"那，以观众的眼光来看呢？"

"如果从观众的立场，一直看到背景那幅画会觉得有点碍眼哩。在主旋律浮现时让观众看到即可——也就是说，我赞成吉井老弟的看法。"

没想到，金森先生听我这么说，怒气冲冲地冲出剧场，过了一会儿才苦笑着回来：

"毕竟不像从前是在大太阳底下演戏，有时候也不得不听听灯光师的意见啦。"

现在的舞台灯光已经超越明暗的层次了，演出效果上常有惊人的表现。

追溯戏剧灯光史，最早是阳光决定一切。不论是希腊圆形剧场演出的戏剧，或者是日本路边、寺院神社内的演艺节目，都是在太阳底下进行。

江户中期的 18 世纪中叶，歌舞伎的舞台虽然演变到有观众席和屋顶的剧院形式，依旧只在有阳光的白天演出。剧场仰赖自然光，东、西包厢近天花板处装有明窗，所以不管演出中是否需要微妙的光线变化，多少都会因明窗或木门板的开合而有明有暗，实际上，舞台本身并不明亮。

歌舞伎的豪华服装和夸张的化妆，大概也是因为光线不充足而衍生的吧。

虽说如此，当时还是有制造照明效果的工具，例如附有

舞台照明之今昔

【上】因应所需要的效果,现代的剧场灯将沿幕灯、悬吊灯、脚灯等各种灯具挂到吊杆上,而以前的光源只蜡烛一种。放在舞台前方就能形成脚灯般的效果,若要让背景画或舞台全体明亮些,就放在悬挂式的枝形烛台上。由于烟雾太多,各幕之间会有专人到台上将烛芯修掉。两幅图画皆由远山静雄先生提供。【下】舞台剧《西洋棋》剧照,灯光由胜柴次郎先生负责。

长柄的手烛台，放到今日来说，效果类似聚光灯。烛台拿近演员脸部以协助制造高潮，不过舞台整体并没有人工光源。反过来说，遇到黑夜的戏也没办法调暗光线，所以黑暗是由演员透过动作表演出来，而观众也很配合，有默契地继续看戏。现在的歌舞伎中还留有这样的传统。

在日本，戏剧都是白天演出，直到明治时期才开始有夜间公演。

欧洲开始得较早，大约是16世纪到17世纪间，舞台上开始使用人工光源，因而有夜间演出。光源是蜡烛，不过包厢里的观众会因为燃烧时烟雾弥漫而看不清楚舞台。后来从蜡烛演变为油灯，还是不够亮。不过，这表示为了提高舞台效果，已经开始考虑亮度和打灯的方向了。

日本似乎也有使用油灯的时期，这是从已过世的灯光师远山静雄先生那里听来的。

"油灯并排悬吊在舞台上，当演员瞪大眼睛做足表情亮相时，便自己动手调灯芯，加强脸上的打光。"

那个时期可以说是"渴求光线"，并且期望能自由控制亮度。

据说瓦斯灯发明于1781年，22年后才首次用于伦敦的剧场，可以说是划时代的变革。不仅亮度增加，还能透过瓦斯栓开关调节亮度，制造明暗的效果。日本最初使用瓦斯灯的剧场是横滨的盖提剧院（The Gaiety Theater），据称是1873年。东京则晚了五年，重建的新富座才开始采用瓦斯灯。

舞台真正拥有充足的照明，是在1879年爱迪生和斯万发明白炽灯泡之后。

不过，当时还没有灯光师这一行。因为从文艺复兴时代起，舞台装置一直都靠绘画表现，无须借用照明即可充分呈现气

氛,当时的照明需求只有亮与暗,而这由电气技工负责即可。

直到进入20世纪,灯光照明才开始扮演重要角色。历史性的一刻发生在"二战"后,德国拜罗伊特剧院(Bayreuth Theater)演出瓦格纳歌剧时。

在那之前已有几位导演倡议在舞台上采用灯光照明,可惜并未实际尝试,大概是还没出现能让世人充分理解的作品吧。最后完整实现的是瓦格纳的孙子,维兰德(Wieland Wagner)总监。

比起一直以来借绘画表现的写实舞台装置,维兰德比较想尝试光影形成的立体式抽象舞台。由光线赋予造型的工作已经超出技工所能负责的范围,新的舞台照明也于焉诞生。

日本近代的舞台照明是1923年关东大震灾后才发展起来的,先驱者是远山静雄先生。

我询问其弟子吉井澄雄先生有关三十几年前照明器材的事情。

"1950年前后,从歌舞伎座开始,毁于战争的各地剧场陆续重建⋯⋯那时候的灯光室很像潜水艇的机房,房间是细长形,无段式调光机的操纵杆有一整排,就是透过这些操纵杆来变化电压,调整光线明暗。不过,如果到各地公演,因为得在剧院以外的场所演出,只好带着相当于调光机的特殊装置。说特殊,其实是很普通的玩意儿。将锡片切成三角形,焊上电线,两片一组放入装有盐水的桶子中就变成电极。这叫盐水电阻。由于板子裁成三角形,插入盐水越深,电极面就越大,光线也越亮。相反,如果慢慢从水中取出,就随之变暗。

"有了这简陋的电阻器,就可以到全国各地巡回演出了。

连黑暗都是种设计的舞台灯光 125

左藤信导演《李礼仙吟颂,废都沉没记》(涩谷 Parco Part 3)。观众入场时灯光已经打上,之后再慢慢变化。

装盐水的桶子由演出地点的主办单位准备，盐则是灯光助手抵达当地后再飞奔到卖酒商店采买。灯光的创作就从调制盐水开始，现在听到这段过往，都有种恍如隔世的感觉。"

当时才 18 岁的吉井少年就在后台偷学前辈的技术，奇怪的是，同一年 22 岁的立木定彦先生也恰好入行，他师承已故的穴泽喜美男先生，所以立木先生等于是远山静雄先生的徒孙。

当时的照明有很多部分得靠个人的娴熟技术与体悟发挥，想学得技术，唯有实际操练。我曾问过要如何学习，结果两人都说了同样的话：

"只能靠观察师傅的工作状况，透过模仿盗取其精华。"

那个时代连变压电阻器都没有，一切都靠人。不过在那样混沌的草创时期，趣味也相对浓厚。从前的舞台照明主要是提供光源，现在则完全相反，创造黑暗成了灯光师的工作内容之一。

从类比到数位

早在 20 世纪 30 年代，芒克斯·蓝哈特就曾经说过，"所谓灯光，就是把不需要的光去除"，这也是聚光灯的起源。之后更促进了聚光灯具的发达，这些听起来好像是最近才有的事，科技却已在短时间内有了长足进步。

20 世纪 60 年代起开始引进半导体，40 厘米的无段式变压器的操纵杆一下子缩短为 15 厘米，并且可以事前安排多个场景的灯光照明。现在几乎所有剧场都采用这个系统，并且准备迎接下一个时代。

这项改革或许足以与白炽灯泡进入剧场相提并论。

连黑暗都是种设计的舞台灯光　127

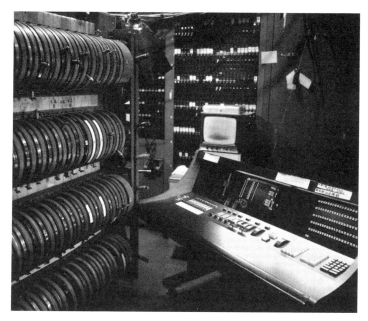

前一个时代的"操纵杆式调光机"和最先进的"数位调光机"并存于陀螺剧场的灯控室,这张照片见证了时代变迁,相当珍贵。1985年秋季某日,我接到电话说"操纵杆式将会撤掉,消失踪影",赶紧飞奔过去拍下了这张照片。

　　变短的操纵杆后来也消失了,变成像计算机或电脑一般,只要输入零到九的数字,其他全由电脑处理,也就是"从类比到数位"的演变。

　　舞台照明史最让我感兴趣的一段,是人类开始使用灯火到普及于一般家庭之间,其间最先导入的是剧场。无论瓦斯灯或白炽灯泡,都是先在剧场里发光发亮。

　　就连利用电脑控光,剧场也是早于家庭,这一点的确不可思议。

　　"不过,仔细想想还是有点恐怖。"

　　在这一行已有十几年经验的资深灯光师如此说道。这也

128　窥视舞台

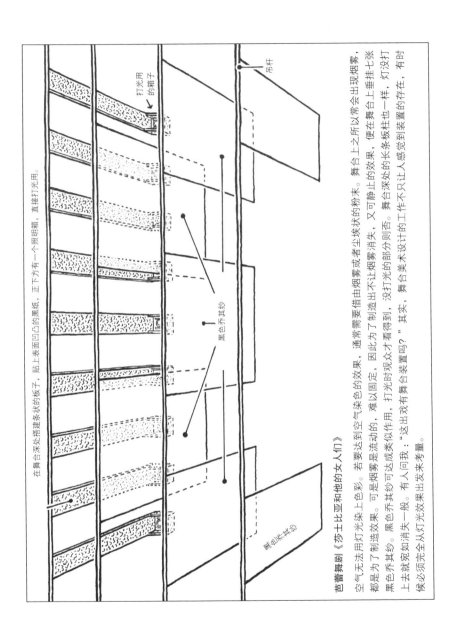

在舞台深处搭建条状的板子，贴上表面凹凸的黑纸，正下方有一个照明箱，直接打光用。

打光用的箱子

吊杆

黑色乔其纱

黑色长其纱

芭蕾舞剧《莎士比亚和他的女人们》

空气无法用灯光染上色彩。若要达到空气染色的效果，通常需要借由烟雾或者尘埃状的粉末。舞台上之所以常会出现烟雾，都是为了制造效果。可是烟雾是流动的，难以固定，因此为了制造出不让烟雾消失，又可静止烟雾的部分则否。舞台深处的长条板也一样，灯没打黑色乔其纱。黑色乔其纱可达成类似作用，打光时观众才看得到，没打光的部分则否。其实，舞台美术设计的工作不只让人感觉到装置的存在，有时上去就宛如消失一般。有人问我："这出戏有舞台装置吗？"这出戏有舞台装置吗？这出戏完全从灯光效果出发来考量。

难怪，因为灯光方面的专业技能变得不是那么必要了。换句话说，惯用电脑的年轻人，要依照灯光设计师的指示将数据输入电脑，显得驾轻就熟；而惯用眼睛双手摸索、在数位世界属于半路出家的"类比人"，相对就比较辛苦。

新宿的苹果剧院算是最早引进电脑灯光系统的剧院，当类比世代还在困惑之际，完全不熟悉舞台照明的数位世代却能立即操控自如，更何况还是女性。

灯光世界的师徒制也跟着崩毁，今后的灯光设计师无须苦修十年也能超越前人，此外立木定彦先生还说：

"今后灯光设计师和操控师将分道扬镳，工作内容会分得更细；而相对地，我有预感，已分化的要素将再次整合起来，也就是即将出现整合音效与视觉效果的创作者。下一个时代的照明将会有新的方向吧。"

非舞台界的人可能搞不清楚，不过连我们这些工作人员也认为灯光是不容易事前掌握的部门，原因是灯光设计师脑袋里的构思，其他人根本看不到。

虽然可以用图面、记号等表现，但视觉上到底会呈现何种效果却无从知晓，非得等到彩排那一天才能亲眼确认。不像布景或服装的设计图事前看得到，心里多少有个谱，也不像负责音乐或音效的部门能先听到。这是日本特有的现象，为何这么说呢，因为剧院无法成为排练场，如果这问题能解决的话，灯光或许也能在彩排前就一窥全貌了……

面临这种限制，需要的是相互信赖。所以工作人员一旦决定后，和舞台美术关系特别紧密的灯光师人选就成了关注的焦点。

一开头的金森先生和吉井先生并非吵架，而是舞台美术

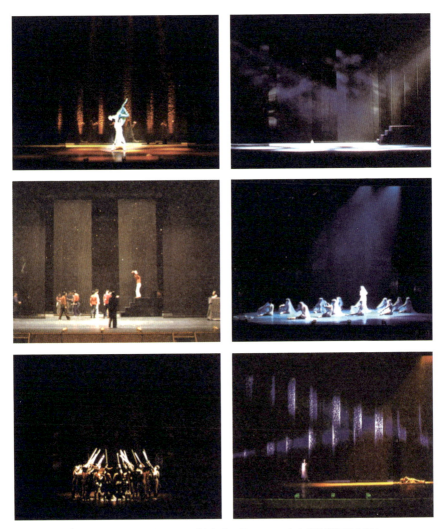

芭蕾舞剧《莎士比亚和他的女人们》（灯光：泽田祐二，东京都芭蕾舞团公演）

打光在乔其纱上时，后面的柱子就看不到；相反，打在柱子上，前面的灯光关掉，乔其纱也跟着消失，随之浮现柱子。也可以让柱子和乔其纱都消失。借着灯光变化来打造各种场景。右上的照片是变化灯光之前的"基本光"状态，垂挂的乔其纱看得一清二楚。

必须考虑到灯光才能成立。因此，装置的颜色、材质等等，也必须仔细讨论其设计的意图。至于灯光师，则必须将导演要求的意象乃至所有部门表现全都统合起来，然后在极短时间内以灯光打造出整体感。

我因参与莫扎特歌剧《魔笛》的公演到鹿儿岛去，负责灯光的吉井澄雄先生刚好住在隔壁房，那时我才了解灯光设计是如何进行的，没想到竟那么费神费事。吉井先生在排练场和饭店间来回奔波，除了绘图，还得拟定提示表（cue sheet），光这些图表就在房间里熬了三天三夜才完成。

对于梦想成为灯光师的年轻人，我请吉井先生给一些建言。"和其他领域没两样，并不是针对想进灯光界的人喔，"他笑着提醒，"要敞开心胸，对任何事情都抱持兴趣，磨炼自己的感性。歌剧、音乐剧、舞台剧、电影都多看。包含演歌在内的各种音乐都要听。多读书，多欣赏画作，不要失去感恩的心。常保谦虚。最重要的是，成为灯光师后绝对不可忤逆舞台美术设计。"

"听您这样说，前半段似乎也变成玩笑话啦。"

他笑着回道："那可是我的真心话哟。"

提示表的一部分。这场演出的 cue（画面）编号到 87 号，指示依各个场面来变化灯光。

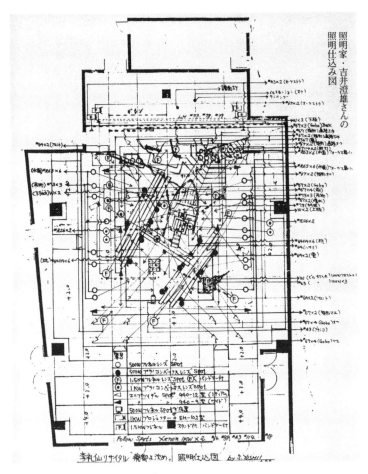

灯光专家吉井澄雄先生的灯光设计图

舞台灯光有两个要素，一是呈现手法和呈现效果的"视觉"部分，另一是随着戏剧、音乐等进行而变化灯光的"时间"部分。随着视觉部分规划的称为"灯光设计图"，上面载明器材种类、大小（瓦数）、放置或垂吊的位置、打光方向、色调（以滤片编号表示）等等。

由于这份综合设计图不易阅读，所以还会依照各个场景或画面细分为提示表，这出戏有九张。提示表则依各开始时间标上号码，然后对应到脚本和乐谱等。提示表数目越多，表示打光的复杂度越高，有时候到了最后彩排还会追加，这时候用破折号方式表示。这场演出最后是每90秒变化一次灯光。

谁说"特技""机关"是邪道？

歌舞伎从以前就有称为"特技剧目"（"外连芝居"）的狂言，其中以《东海道四谷怪谈》等最具代表性。这些戏码在机关上特别下功夫，运用许多让观众惊奇的特效。换句话说，以一般戏剧少见的机关、频繁使用道具、快速变装等手法来取悦观众。

不过，特技剧目这个词却含有脱离戏剧正道的轻蔑意味，因为吸引观众的是特技和舞台机关，其重要性更胜演技，也因此招致批评，被视为邪道。

我们先来看看字典对于"外连"这个词如何定义。岩波书店的《广辞苑》写着："1. 戏剧演出用语。以受大众欢迎为目的的演出或演技，如快速变装、空中表演、喷水表演之类。2. 欺骗、故弄玄虚、说谎。"相当令人沮丧。于是我转而向平凡社的《演剧百科大事典》求救，没想到更让人失望：

"只注重表面的较低级演出。其所谓演技，是一种超出艺能本质的骗术、特技等，单纯以达到惊奇为目的，乃枝微末节，属于杂技式的手法。就实际演出来说，多滥用布景道具，如洒水制造雨景效果、空中表演、过多的快速变装、飞行特技等等。'外连'虽非正道，人形净琉璃和歌舞伎等低俗的庶民

艺术可带有娱乐消遣之目的,所以某种程度上有允许使用的必要。"

这些解说透露着外连遭受的偏见鄙视,对于努力制作《东海道四谷怪谈》中各种鬼怪出现机关的先人来说,这种定义真让人遗憾难过啊。

我想,会有如此歧视,是因为将能剧视为最高级的戏剧,而无视歌舞伎之所以能够传承至今,乃因为含有让庶民感到"戏剧真有趣!"的特技、机关等要素。如果舞台上没有了特技和机关,大概也得不到庶民支持,无法为戏剧注入活力吧。将支持戏剧的"特技"断定为低级的人,应该不是所谓的"戏剧通"。

从历史来看,无论如何遭到蔑视,还是一直有人将特技和机关融入表演中。让观众高兴是件令人快乐的事情,而且在那样的时代,戏剧也充满了生气。

不管在哪个时代,如果没有吸引观众的活力存在,戏剧势必是无趣的。歌舞伎曾经非常刺激,引得观众常跑剧场,制作上有时则太过夸张。与当时相比,现在的活动、媒体变多了,电影就甭说了,甚至有不出家门躺着也能看的电视节目。

戏剧为吸引观众而用的特技,我实在不愿意采用百科全书的看法,那与现在的实况不符。

唐十郎先生常在舞台上用"水",他的戏是"只注重表面的较低级演出"吗?还有,今夏在海外上演、备受好评的《蜷川之麦克白》,难道说在佛坛中演出是"采用骗术、故弄玄虚的手法"?

倘若真是如此,特技在现代戏剧中已成为不可或缺的元素了。

因为它在活化戏剧的方法中扮演了重要角色。

谁说"特技""机关"是邪道？　　135

**《汉赛尔与葛丽泰》
森林里出现的糖果屋**

乔其纱上描绘着森林的画【上】。后面隐藏着一栋"糖果屋"，不过从前面打光到乔其纱上的森林，就看不到"糖果屋"了【中】。灯光照到森林深处、前面暗下来的话，森林中就会突然出现"糖果屋"【下】。观众看到这一幕时莫不惊呼。

视特技较低级的现象是日本独有,欧美不单没有这种想法,还相当享受舞台呈现的惊奇效果,也会对机关道具上所下的功夫加以评价。

目前日本对于特技没有偏见的观众逐渐增加,越来越多的人能够欣赏、享受舞台带来的乐趣……接下来就以我设计过的两部作品为例,介绍一下里面的舞台机关。

在日本,这两部作品都被认为用了相当多的特技和机关,但少了这些部分,这两出戏根本无法成立,机关在其中可说是非常重要的要素。

首先来看歌剧《汉赛尔与葛丽泰》。众所周知,这是将格林童话改编为歌剧,两个小孩跑到森林里,找不到回家的路,不得不在森林过夜,当天夜里森林中发生了许多事情,如睡在树上的精灵出现了,还有自天而降的天使等等,但重点当

看起来颇为美味的糖果屋。

谁说"特技""机关"是邪道？ 137

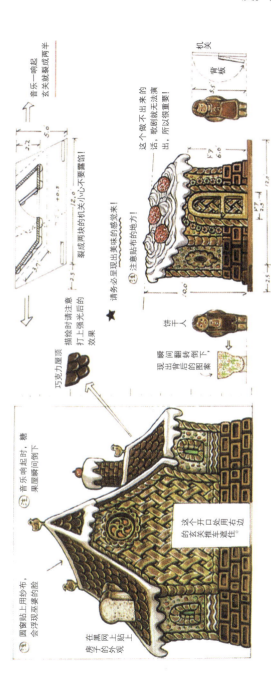

歌剧《汉赛尔与葛丽泰》

二期公演（日生剧场）
导演：栗山昌良　灯光：吉井澄雄
舞台总监：田原进

以这次的舞台美术设计获得"三得利音乐赏"。

右上的照片不是栗山克普导演时的布景，而是后来由栗山昌良导演的版本。不过，机关和27年前汉普尔丁克导演时一模一样。一般来说，导演换人时舞台表现也会改变，但是栗山先生希望舞台美术能够重现当时的《汉赛尔与葛丽泰》，唯一不同的是制作技术进步不少，有了新素材，树干肌理、糖果屋等都要演员立体感和真实感。

由于设计图即可得知，糖果屋的本体是在一匹布上画出形状后，剪下后如贴花般贴在黑网上，网子用细线编织而成，从观众席看不到。立体的糖果屋玄关则是用保丽龙雕刻成形后，再上色加工。

然是隔天早上突然在森林深处冒出来的"糖果屋"。前所未见的巨大糖果屋出现在眼前，不仅是剧中两个小孩尖叫，就连观众也像小孩一样惊呼连连。

当然，这需要用到机关，但不会太复杂。这次舍弃向来使用的纱幕，改用成匹的乔其纱，并且只在上面画了森林的图画。因为纱幕太薄，观众会看到隐藏在后面的东西。我的指定很简单："不要用一般的纱，请画在乔其纱上。"但这句话就让布景画家吃了不少苦头，因为乔其纱比一般的纱更具伸缩性，在上面作画相当困难。幸好辛苦有了回报，预期效果完全发挥，相当成功，他们也就不再计较我的任性要求了。采用新素材并不容易，必须一再尝试，从错误中摸索，才能掌握它的特性，最后若能呈现出与熟悉素材的同等效果，可说是一大乐事。最近乔其纱也开始普及，不再算是特殊的素材了。

还有一场戏相当有看头儿，就是接近终幕时，糖果屋前的面包烤窑突然爆裂，糖果屋跟着瞬间倒塌。

25年前，这出歌剧的作曲家汉普尔丁克（Engelbert Humperdinck）的孙子曾为了导这出戏而来日本，当时是我首次担纲本戏的舞台美术设计工作。原以为汉普尔丁克先生会在细节上有许多要求，没想到他竟然提出：

"我这次不打算重现我以往的版本，应说是期待能创造出不同的舞台才特地来日本的。你打算让这出歌剧传达何种意象？我很想知道。日本不是有一种表现很特殊的优秀剧种'歌舞伎'吗？不知道能否用在这出戏上？"

我想，用歌舞伎的舞台技法制作这出歌剧，风格大概不适合，但可以尝试欧洲不曾用过的手法让他高兴一下。

于是我将歌舞伎的"幕布突然落下"手法用在糖果屋瞬

间崩塌的场景。在歌舞伎中，遮掩舞台整体的幕布随着拍子声响起陡然落下。其原理是，幕布上方有绳索套到吊杆的凸起处，吊杆一反转，绳索脱离，整幅幕布便掉下来了，这机关说穿了一点都不复杂。

如果只是在布面画上糖果屋，看起来没有立体感，给人的印象不够强烈，所以糖果屋的玄关要做成立体的，装设在画了糖果屋的乔其纱幕前，再将灯光打在玄关处，这样后面

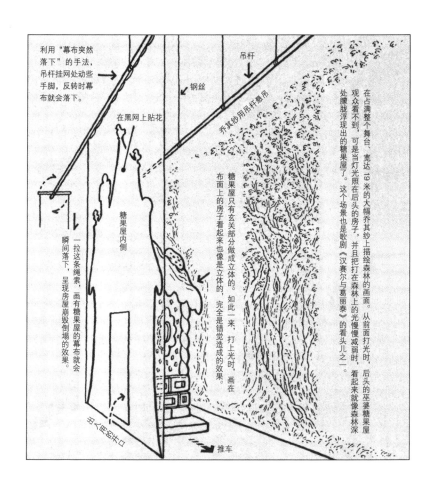

的房子看起来也会很立体了。如此一来，到了糖果屋崩塌的那场戏，只要让画上糖果屋的乔其纱幕掉下来，看起来就有立体的大房子瞬间倒塌的效果了。

"装置"的装设有其章法

前面的玄关则是先裂成左右两块，快速拉到翼幕后。其实不过是装了滑轮，便能在舞台地板上轻松滑动，瞬间消失无踪。巫婆的巨大糖果屋就此消失，舞台上成为安静宽敞的空间，被施了魔法、变成饼干糖果的小孩纷纷恢复原样站在舞台上，整出戏就在这瞬间转换的场面中结束。

汉普尔丁克先生对这样的表现手法相当满意，他最喜爱的是糖果屋倒塌前面包烤窑突然破裂的设计，这个和歌舞伎的手法没什么关系，但在欧洲也是不曾见过的手法。

汉普尔丁克先生还把模型和设计图当成礼物带回国去。

"怎么想到这魔术般的手法呢？"我常被人这么问道。我都这么回答："不去思考毁坏一途，而是思考如何将毁坏的东西复原……"

这个原则，不仅可用在烤窑上，让立着的树木倒下也出于类似的思考方式，还有让建筑倒塌，也是同理。如果有树木倒下的场景，一定是先决定倒下的方向，然后在树干底部下功夫，把树木悬吊起来，再用东西挡住不让倒下，到了该场景时，再将挡住的装置移开，树木就会倒了。我认为，这种思考法是"毁坏"的原点，可以运用在各方面，不过有一项铁律，就是无论从观众眼中看来机关有多复杂，操作方式绝对要很简单。

谁说"特技""机关"是邪道？ 141

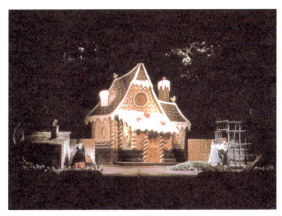

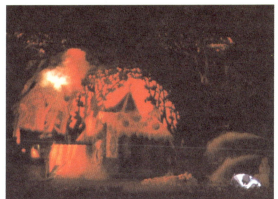

《汉赛尔与葛丽泰》最后一幕糖果屋崩毁倒塌的场景

两个小孩将巫婆押到房子左边的面包烤窑，结果烤窑发出巨大声响破裂，巨大的糖果屋也应声崩毁，没有留下一丝痕迹，而且一切都是瞬间发生。

有人为了这一幕，每年一到冬天就会上演的《汉赛尔与葛丽泰》不知看了多少回。文化厅主办的儿童艺术剧场从1985年起的三年间，每逢暑假就到全国43个地点巡回演出，已经约有六万人次的儿童看过此剧。

紧张等候面包烤窑开始破裂坍塌的幕后工作情形,以及破裂的瞬间。音乐、视觉效果的烟雾和灯光等等全都得同步进行。

今后科技一定会再进步,机械装置会越来越稳定,这另当别论,但在预算有限的情况下,仰赖不稳定的装置是很危险的事。所以也是基于这点考量而把面包烤窑的结构简化。所谓简化,就是靠人工操作。因此,负责布景的田中谦治先生在面包烤窑爆裂前得一直屏息等候。

"不好意思啊,不是电动的,而是手动的。"

"是否能够配合音乐在恰当时机裂开?每天都搞得紧张兮兮的。"他笑着回答,不过紧张换来目标达成的快感,他仿佛上了瘾,怎样都不肯让我动手。

旁观觉得有趣,当然会想插手试试看,不过特殊的机关操

作起来并非易事，正确来说，应该是看起来越简单的越有深度，也就越不容易达成。因此，田中先生绝不把"面包烤窑破裂"的操作拱手让人，而我虽然常嚷嚷"让我试试嘛"，其实不过是开玩笑，工作上的分际和严苛之处，彼此可都是心知肚明的。而特技所营造的趣味，都得靠幕后的专家们通力合作，才有办法呈现在观众眼前。

歌舞伎的空中表演大概可说是特技中的特技，对幕后工作人员来说是件苦差事。市川猿之助先生经常挑战空中表演，他搏命演出，幕后操纵人员也得拼老命。不难想象这种"战栗舞台"从前多么让观众狂热，而时至今日，观众体会到的那种兴奋感，比起古人恐怕也不遑多让。

每年8月在新宿陀螺剧场演出的《彼得·潘》，就是用上了类似的"飞行术"，只不过和歌舞伎的空中表演在本质上相当不同……

空中表演是在演员身上绑几条钢丝，演员吊在空中做动作，飞行术则如字义是在空中飞行。

悬吊和飞行有很大差异，震撼力当然也无法相提并论。

第一次看到这出戏的录像带，我脱口而出："这要在日本做？！"虽然知道有钢丝吊着，但看到以时速80公里的速度越过头顶的彼得·潘时，还是不清楚为何能如此自由飞翔，完全不像被吊在空中。制作人说："这次公演的舞台设计想拜托你。剧场不同，演出效果也会不一样，舞台美术当然无法像百老汇那样。"

我则陷入了沉思。这出《彼得·潘》的趣味就属飞行了，这个没先解决，其他都不用谈了，所以这次不只听取导演想要表现的意象，还得将飞行独立出来，特别进行设计不可。

1.5厘米粗的钢丝宛如救命索

对方征询我是否愿意承揽设计时,即使知道效果可能无法尽如己意,我还是答允了。答应的理由是我忍不住好奇,想亲眼看看让全世界惊叹的《彼得·潘》飞行术是如何执行的,能成为此次公演的工作人员对我也相当具有吸引力。

设计出这出戏飞行技术的是有"翱翔权威"美名的弗伊(Peter Foy)先生。他特地前来日本,本以为出现在眼前的会是带点狂妄气息的艺术家,结果却是一位英国绅士。弗伊先

音乐剧《彼得·潘》(新宿陀螺剧场)

飞行设计:弗伊 制作人:北村三郎 导演:福田善之
灯光:吉井澄雄 舞台监督:朝仓睦男
剧终后为回应观众的安可,榊原郁惠小姐扮演的彼得·潘又飞了两次,飞到观众席上空。东京演出的剧场较百老汇的大,飞行距离长了许多。

生的双亲都是剧场人士，在此影响下，14 岁时以使用飞行魔法的角色出道，就与飞行结下不解之缘。1954 年移居美国后，让扮演彼得·潘的珍妮·亚瑟（Jean Arthur）成功地在百老汇飞翔。往后二十几年一直让明星们盘旋空中，不单是《彼得·潘》，还有很多部电影邀他参与，例如将人类缩小放入血管的特效片《联合缩小军》。

他抵达日本当天，立即爬上陀螺剧场的天井，拿手电筒彻底查看每处细节，结论是要求切断几根吊杆，以及避免撞上灯具得安装护轨，等等，仔仔细细做了指示，简直像是名医诊断。

他在第一次会议中说道：

"飞行术不是什么魔术，所以没有秘密，但是不希望破坏这个幻想世界，所以尽量不要让观众感觉到钢丝、飞行机关的存在。"他还强调，"安全确认方面，再怎么慎重都不为过"。针对安全考量，他从美国带来自己开发的钢丝，直径仅 1.5 厘米，却能承重 800 公斤，相当特殊。

使用的钢丝强度必须向政府监督单位提出申请检测，所以拜托都立工业技术中心测试耐久度，出来的报告是可以承重 800 公斤，不过"到了 400 公斤咬口会断裂"。也就是说，由于钢丝太细，断掉的是"夹住两端的部位"。为了正确测试，两端用水泥固定，然后朝外拉扯，听说如果这样做，800 公斤乃至一吨都能承受。负责申请的陀螺剧场演出部门悭村格先生返回后说：

"日本好像没有这种钢丝呢。普通的钢丝是中心为钢线，周围卷上细线，这种则是三股搓成的特殊钢丝，细归细，但每一条吃力平均，实在很惊人。最先的文件是写'钢索'，后来的文件则变成'搓线'。总之日本没这种东西，所以被其类

别搞混了吧！"

听到这番话，才了解它的原理所在。

虽说只用"一条钢丝吊着"，那条钢丝可不普通，现在总算了解为什么弗伊先生老是说："其中的机关很简单，但随便模仿会很危险。"

为了飞行所做的舞台设计，光是测量就大费周章，必须反反复复在剧场舞台上空实际测试，每个细节都得确定。尤其是彼得·潘最先飞进的达林家房间，窗子大小、床的位置、对角线上的暖炉高度和角度等，都得一一测量再微调，结果设计图我就画了五次。还有，光是要搭起一面墙时，钢丝的固定位置、要拉几米几厘米，还有角度等等，都必须详加讨论才下决定。这份工作比原先想象的限制还多。

不过，我像是欲求不满似地每天兴味盎然地快乐工作。

扮演彼得·潘的榊原郁惠小姐吊钢丝彩排的时刻终于来

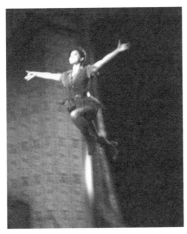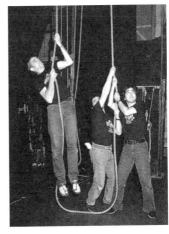

【左】开幕的飞行戏，窗子一打开，彼得·潘随即从户外飞入室内。
【右】操控钢丝的弗伊和山川定义、樫村格。

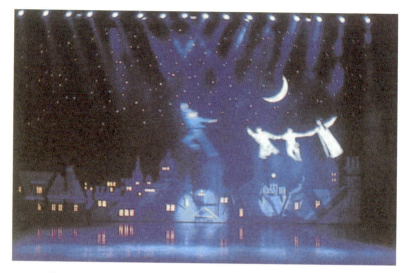

彼得·潘带着孩子们翱翔在伦敦上空,飞往永无岛。飞行速度约莫时速七十公里,可听到呼啸的风声。

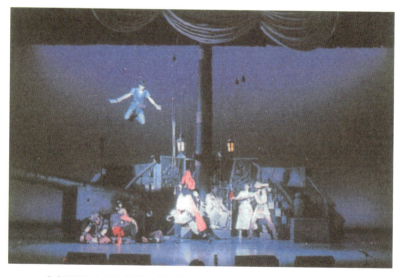

在海盗船上与虎克船长决斗的彼得·潘。身手矫健的彼得·潘此处也是靠着飞行术移动。

临了。大伙儿都担心地往上看，因为背上只绑着一条钢丝的她，感觉是孤零零地吊在半空中，不知她是否真能像百老汇的小飞侠一样自由飞行……

"她OK，一定能成为彼得·潘。只要飞行的人和钢丝控制人员建立默契合为一体，就会成功。只要从现在开始每天练习就没问题！"

弗伊先生都这么说了，只有相信一途了。

此外，弗伊先生只对榊原小姐说：

"要把舞蹈练好。"

从旁询问才知道理。

"在空中的时候，带着舞蹈的心情表演比注意自己在飞翔还重要。人不只是吊在空中而已，还要能运用自己的意志控制动作和方向，这才是飞行的秘诀所在。"

脑袋虽然了解，但实际用身体表现又是另一回事。而这中间的鸿沟只能靠钢丝控制人员和女演员的默契弥补，而默契的养成除反复训练之外，别无他法了。

刚开始时，不是起飞时间不对，就是着地的呼吸不顺，让大家颇为她担心，但是渐渐掌握到飞行的诀窍之后，也越来越能靠自己的意志控制飞行的动作和方向，慢慢变身为真正的彼得·潘。当大家看到那一幕时，深受感动。

戏剧也有正道和邪道之分？

榊原小姐从头到尾没有半句怨言，其实，除了飞翔时的恐惧感之外，穿着的吊钢丝装置会勒紧身体，疼痛不堪。

"您还蛮能忍的呢。"才这么说，"演彼得·潘的是我，不

忍耐不行啊!"榊原小姐明快地回答。

导演福田善之先生在彩排现场不断向全员耳提面命:

"光靠在空中飞翔无法传达《彼得·潘》原著作者巴利（James Matthew Barrie）的心情。所以，请以演出彼得·潘的心来飞翔。既然这出戏来到日本，我不想光拷贝美国音乐剧，而是要超越。这不是以儿童为对象的童话，是一出戏剧哟!"

就这么，《彼得·潘》的红幕拉开了。

无论结果和评价，都非常成功，可说是叫好又叫座。

我并非因为参与了此次公演才这么说，这出戏的确已超越了"特技"的趣味性，成为一出令人兴奋的舞台剧了。

这出戏每年都会公演，今年是第七年了，榊原郁惠小姐总共飞行了340回。

"不管飞几次，都还是很恐怖。"

榊原小姐这么说。我想钢丝控制人员也是同样的心情吧。一旦习惯的话，就容易松懈而发生事故，所以每天都是紧张

为飞行而穿着的皮质护甲

飞行前虔诚祈求成功

兮兮的。

每逢飞入屋中的第一场飞行戏前,她都会诚心祈祷。在后台看到她的祈祷身影时,可以感受到她的认真和诚心,而这些观众都看不到的。

年年增长的观众人数,跟这份认真与诚心,应该有关吧。

"那出戏真是有趣呢,而且越看越有趣哟!"

M君和松藤摄影师竟然看过五次《彼得·潘》。

我还真想问问看,到底是哪个家伙说出"'特技'和'机关'是邪道"的话啊!

话虽如此,也不是说有特技和机关的才算是戏剧。也有那种没什么布景道具,或者演出者只有一位而且动作很少的戏剧。戏剧同时有许多种类,才会呈现活络的样貌。每种戏都无所谓上下之分,更没有什么正道邪道。当戏剧开始光朝一个方向前进时,也就是衰退的开始,而且也会失去观众的支持。

我想,媚俗讨好观众,和散发出吸引观众的魅力是两码子事。

我们想做的是导入活力,促使许多人涌出想看戏的心情。不论演员或幕后工作人员,都是活生生的人,而这就是戏剧之所以有趣的原因。至于观众,如果偶尔碰到让你失望的作品时,也请千万别就此不再看戏了。

《底层》：从开始到结束

河童：都是M君老爱追根究底地问个不停，像"导演大概都是什么时候开始讨论哪些事情的？"，或者是"如果所想的意象有出入，会不会吵架？"——都是一堆充满好奇的问题。有些问题让人了解"啊，原来会注意到这个呀"，还蛮有趣的，但是当下我也答不出来，所以今天整理整理，打算一次解开谜底。M君想知道的，观众应该也会感兴趣，所以干脆就着M君的问题，顺着一出戏从构思到完成的过程，以及舞台制作的始末来说明。这种俯瞰式的解说或许能让大家清楚了解吧……

于是我选了《底层》作为说明范例，不单我要作答，还要请当时的工作人员，如导演佐藤信先生、舞台总监土岐八夫先生也来协助解答。有劳两位啦。

佐藤：该不会是嫌自己一个人作答太麻烦？

河童：这也是原因之一（笑）。也不全是啦。与其我自个儿唱独角戏，不如加上导演和舞台总监的意见，比较能具体解答，我真的这么想。而且M君的问题已经堆积如山了。拜托拜托（笑）。

模模糊糊构思了五年

——首先,什么时候开始想要制作《底层》的?

佐藤:大概五年前吧?不过,那时候还不清楚要在哪里演出,脑袋里毫无头绪,朦胧一片……之后就只是跟河童先生说"想要做"。

河童:是啊,这方面你动作特快,可是写起脚本可就慢啰(笑)。

佐藤:其实这五年里头也不只构思《底层》这出戏啊……

——那时候在选角方面有任何想法吗?

佐藤:完全没有。连地点要设定在哪里都还没有头绪。

河童:有的戏是已经有清楚的意象,若非哪位演员担纲就不想制作,比如《星星王子》。

佐藤:是啊,大概13年前,我跟吉田日出子小姐说:"什么时候想演《星星王子》呀?"

——什么!竟然是13年前!

佐藤:那出戏后来在苹果剧院演出,反映不错。其实,见不到天日的作品有很多呀,以我来说,大概需要四五年的暖身期才会孵化出来。

——所以,佐藤先生还在酝酿的作品,制作人都已经知道,并且也表达了想要做的念头,是这样吗?

佐藤:《底层》的情况是,制作人金井彰九先生打电话来问:"能不能把《底层》做成时代剧?"我说:"我想把故事背景换到日本,时代设定在昭和时期……"两人就从这里开始接上,渐渐才有个雏形出来。

土岐:那大概是两年前的事吧。

——佐藤先生先从哪里着手呢？

佐藤：我的话嘛，从舞台美术开始。先决定好舞台空间，才能安排服装和灯光。

——开始讨论舞台美术之后，佐藤先生脑海里的意象已经鲜明地浮现了吗？

河童：若是这样就好了（笑）。"时间是昭和初期""有手压的水井泵浦""第二幕有满开的樱花"，细节部分本以为也都出来了，没想到除了刚讲的那些以外，通通还不知道（笑）。

佐藤：导演脑海中的意象，不是一开始就能够看到整体的哟。若照原作的话，《底层》里的人是在地下室的宽广房间里活动，把这个设定换到日本就不太搭调。日本人的习惯是各有各的领域，就算必须在地下生活，也不想在家人以外的人的脚下过活。

河童：这我还是第一次听到哩。拜托要用这种方式说明清楚啦！（笑）

——彼此通常都用怎样的语汇讨论，然后开始创作呢？

佐藤：如果让局外人听到，一定搞不清楚我们在谈些什么。尤其是彼此很亲近，而且常在一起工作的伙伴，情况更严重。《底层》也是这样，刚开始的时候，我脑海里的舞台风景有水井、有散落的樱瓣，至于发生在什么地方都还没想到，反正就是"有水井，然后接下来的景是樱花"而已（笑）。可能还说了"小小的房间，呈阶梯状"之类的吧。

土岐：还说了"中央是道路"。

河童：好像还说了"正前方是悬崖吧"。

佐藤：对对对。刚开始是有高高的悬崖，从阶梯走下来的人物是从观众看不到的高处下来之类的。还被河童先

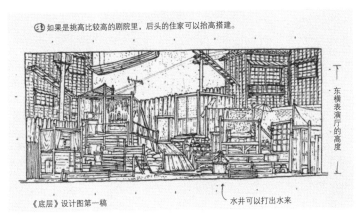

㉑如果是挑高比较高的剧院里，后头的住家可以抬高搭建。

东横表演厅的高度

《底层》设计图第一稿

水井可以打出水来

《底层》的第一稿

这是给导演看的草图。到了下一稿，考虑到换景，就把电线杆等通通拿掉了。

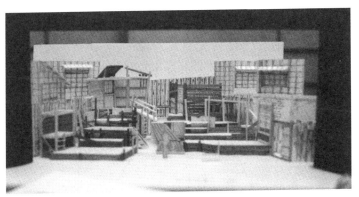

用初稿的模型进行讨论

这出《底层》的舞台有许多高低落差，颇为复杂，所以先做了个简单的模型。比起平面的图画或设计图，立体模型比较能掌握实际感觉。就这样边看边和导演讨论。第二次会议时，灯光设计也一起参加，需要针对灯光征询意见，才决定整体色调。换景的顺序等等也是借由模型边看边检讨问题点。

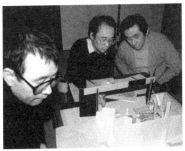

生更正说:"光从上面走下,表达不出导演所要的无限感吧?反而让人觉得剧院天花板很局限,不会吗?说不定从下面冒出来会有趣些咧。"觉得很有道理,就这样改了。

——这种的讨论会在各部门间进行吗?

佐藤:我的话,这算是一种乐趣。戏剧这工作,不适合习惯把事情全揽到自己身上的人。如果不觉得差异很有趣,并且享受大家一起脑力激荡,恐怕挨不下去。河童先生把这叫作投接球游戏,在彼此投接球当中,慢慢地,每个人脑海里的意象会越来越清晰。

——这种时候会转变成激烈争论吗?

河童:通常是无法违逆导演的。大家应该都听过一句谚语:"胜不过哭泣的小孩和导演。"(笑)

佐藤:乱讲啦。河童先生的情况是,他本人打算玩玩投接球的,可是往往丢出来的是高速直球。很多时候都相当具有参考价值,他还期待着有人把球丢回给他呢,只不过……

河童:只不过什么?

佐藤:接球的时候,即使戴着手套,手有时候还是会麻(笑)。

——平常都是以这样的关系工作吗?

河童:不是这样吗?别人用什么方法工作,我是不知道……

土岐:看导演和舞台设计的组合。人不一样,方式也就不同……有的导演连尺寸大小都一一交代,把自己脑海中的意象表达得一清二楚,有的则只能说出个梗概。相对于此,舞台设计也是形形色色,有像河童先生这种会一来一往玩投接球的,也有努力忠实呈现导演所要意象的,也有那种固守自己想法,完全不听导演的……(笑)。

佐藤：真的是形形色色。有时候，就算我提出要求，也有人特别扭的，绝对不肯照着画。不过那种美术家我也挺喜欢的就是了（笑）。

河童：对手不同，你表达的方式也不一样啰？

佐藤：当然啰。整个儿都不一样，连协商的方式都不同。

——那么，佐藤先生在什么样的情况下会选择河童先生作为工作伙伴？

佐藤：想要有"画"的时候吧。不单指设计图的"图画"喔，而是希望能把"戏剧结构的意象"精准地可视化。接下来的《底层》就有这种需求，在我脑海里好像有水井和樱花等等，至于在舞台上要如何呈现，就得借助河童先生的力量了。

河童：说是这样说，你可是一个作品中有"画"的导演

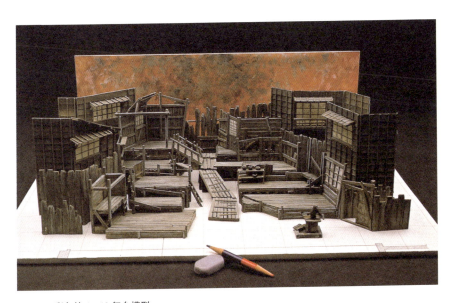

彩色的 1：40 舞台模型

这座模型还请了舞台总监的助手们帮忙，大伙儿叽叽喳喳彻夜赶工才做出来的。

哩。讲什么"一切的形象都还不清晰",等我边画边说明"比如,水井放这里,各个房间要这样那样时……"你又说"嗯,不错。不过这房间再高个五寸左右"之类的。结果还不是完全照你的意思,根本就是利用我的手来帮你画画嘛(笑)。

佐藤：其实会有恍然大悟的感觉,通常是在发现自己原来是这样想的时候。看到河童先生设计图的第一稿时,就有"这就是我先前一直在想的舞台啊"的感觉(笑)。

——不一样的时候呢？会不会抱怨"怎么读不出导演的意象呢"？

佐藤：对对对(笑)。导演就是那种自己没办法把意象具体化的人,只会叫别人来可视化,或是透过演技来表现,反正就是指挥人家做,然后看到的时候才说"嗯,跟我想的一样",或者"不对,不是这样！"(笑)。

河童：够奸诈的啦。但话说回来,如果不是这样,也当不成导演的。

一切逃不脱如来佛的手掌心

——工作人员和选角是由制作人决定,还是导演？

佐藤：如果由导演决定的话,则不管工作人员或演员都会想选自己喜欢的人,可惜全在制作人的掌握中,跳不出如来佛的手心啊。事实上,有些情况是,制作人看戏时觉得某个演员不错,然后就慢慢诱导导演,演变成是导演自己下的决定。有时则相反,导演装傻,然后利用制作人去达成自己想做的事……

——如果用了酬劳高的演员,可是舞台制作费又居高不

下时，会以哪一个优先？

佐藤：那就装作不知道（笑）。

——感觉在舞台制作上，导演是位于制高点，可以这么说吗？

佐藤：表面上看起来或许如此，实际上是制作人哟。导演好像一副对自己作品很了解的样子，其实是有些陌生的，真正看得最清楚的是制作人。制作人没办法掌握状况的话，那可伤脑筋了。金井制作人应该能够抓到整体吧。其实同样看清楚的还有舞台总监土岐先生。

——土岐先生那么早就介入了吗？

河童：他们可不是普通的制作人和舞台总监的关系哩。这出《底层》，土岐老弟在很多地方得辅佐制作人。

土岐：因为我和金井制作人一起工作，少说也超过20年了，所以……

佐藤：土岐先生和金井先生的距离近，另一层意思就是舞台总监和制作人一样会看到整体，因为舞台制作的整个过程他都要参与处理，还要将制作好的舞台好好维持下去，这是他的两大重要工作。

像我，我就非常重视舞台总监。即便在制作一出戏的过程中，导演对于某些意象掌握得很具体，有些部分则不太需要具体的解决对策，但舞台总监就不能这样了。所以，根据舞台总监的意见，我有时候还得舍弃自己的看法。当然，对于其他设计师提出的意见，也是一样的态度。只不过会特别注重舞台总监的意见就是了。因为和我最近的就是舞台总监，希望在创作的过程中能够有共同的感觉，如果不能这样，一旦正式开演，导演放手之后，整出戏会变成只是单纯地照表

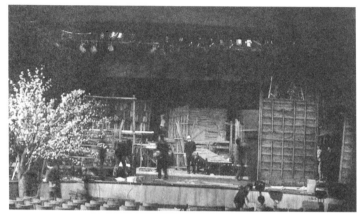

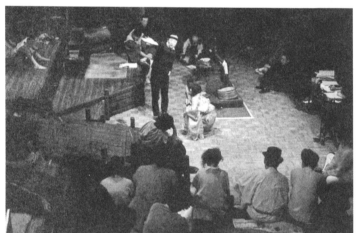

导演在排练场的"耳提面命"

在排练场搭建正式演出用的舞台装置,让大家在与剧院相同的条件下排练。排演方法各式各样,这次的《底层》是依照各个场景,反复进行导演的"耳提面命",重复练习,最后才一气呵成,不间断地完成整出戏的预演。上面的照片是在剧院搭建布景,完成时已经破晓了。

操课,将变得死板而毫无生气。"每天应该是准确地几分几秒做什么,今天超出了五秒"等等,光靠这样控制是无法维持一出戏的……

如果舞台总监对于该戏拥有和导演相同的感觉,那么即便延迟了五分钟,效果可能比拖了五秒钟还要好。

土岐:我也很希望如此。舞台总监的确不能只负责进度,可是要在这当中取得平衡并非易事。例如单以导演助手的身份来注意演员状况的话,会看不到舞台整体,可是呢,又需要事先掌握演员的身体状况,否则就无法了解"为什么今天那场戏会不顺?"的原因了。戏和音响、演员之间对戏对得如何、场景的变换、整体的节奏等等,整个全貌都得掌握,而且还要完美维持导演心目中的作品面貌,真的非常难。从来没有"好,这样就完美了"的感觉。

河童:这项工作确实没有完成的时候呢。从巡回演出的整个行程到解散为止,工作从未间断。不过,我想还是有人会想当舞台总监,因为这个工作有种不为人知的快感吧。

佐藤:有喔。这个我很清楚(笑)。例如,到地方公演,有时会因为某些因素,不得不将落幕时间提早。这种情形还蛮常见的。

土岐:是啊。

佐藤:那时候,一定得九点准时放下幕布。其他人或许没注意,但我心里会暗自高兴"成功!",这是我担任舞台总监时的经验。可是当导演就完全没有这种感觉了(笑)。落幕的时候,如果听到有一位观众叹息说"终于演完了",那一天大概就变成世上最黑暗的一天了(笑)。笑归笑,不过也由此可见,导演在某些层面来讲总是处于不稳定的状态。

——真的吗？（笑）。

佐藤：真的喔。也许不太跟人家提，但我想每个导演应该都这样吧。

千金难买早知道……

——灯光设计和舞台设计，大概是什么时候开始讨论的？情况又是如何？

河童：我的设计大致底定后。这次呢，是在制作概略的模型阶段就开始，当然导演和舞台总监也一起参加。用手电筒打光在模型上测试，计算灯光效果之类的……特别是整体的色调等等，需要听取灯光设计的意见，大家达成共识后再选定色调。每次都必须这么做。

佐藤：不过，这出戏比较大的问题是第二幕有樱树。剧院的现实条件差，还不知道预计的效果能不能呈现呢。万一效果出不来，舞台设计、灯光设计和舞台总监就得想出解决办法。

——那，如何判断能否顺利进行？

土岐：反正导演就一直叨念着"樱花，樱花！"（笑）。总之，无论如何都得想办法克服舞台条件的限制，而且这还牵涉换景的问题……后来请河童先生改动一下设计后，总算是解套了。

——"连黑暗都是种设计的舞台灯光"中介绍过舞台设计和灯光设计起争执的事件，那么导演和灯光设计又是如何合作的？

佐藤：争执是会有的。跟灯光设计的合作方式，与舞台设计又有点不同……真要说的话，不是那种爆发吵开了的。

彩排时，灯光设计通常和导演并肩坐着，不过有时会越坐越远，最后演变到两人分别坐到长桌两端各自工作（笑）。《底层》这出戏，原本就打算按照吉井先生的灯光设计走，结果不单达到预期效果，甚至超乎想象，所以没吵架（笑）。

——这次有把正式演出的舞台装置搬去排演场，对吧？可是河童先生说，"平常并不这样做，是出于舞台总监的考虑"，真是如此吗？

佐藤：嗯，一般不这样做。虽说以前《欲望街车》的时候也曾用正式布景排练……其实，不管哪出戏，最理想的状况是排练环境和正式演出一模一样，只是排练场条件通常不好，所以做不到。这次的"青年座"排练场，我们可以一直使用，早早就把实际布景搬进去。置身于和剧场一样的舞台装置之间，身穿正式戏服，演员比较能进入状态。所以过程中老是催促河童先生"快一点！快一点！"快点搞定舞台设计。

——布景的发包大概是多久前要完成？

河童：我的话，原则上是三个星期前。这次因为要先搬到排练场预演，所以从首演日往前推算，大概是一个月前。虽然还是有点赶，但这次算是接近舞台制作的理想流程了。日本的剧院不能当成工作场所使用，所以通常彩排两天后就是首演日了。

佐藤：这次的舞台高高低低有很多落差，比较复杂，如果没有先实际组起来看看，我想演出效果也会不同。若能让演员在排练时就像是身处自己的房间，住起来会有种安心感。排练时用道具的替代品，就无法达成这样的效果了。

土岐：我们也是，如果可以先习惯道具，等于换景也实际演练过……

164 窥视舞台

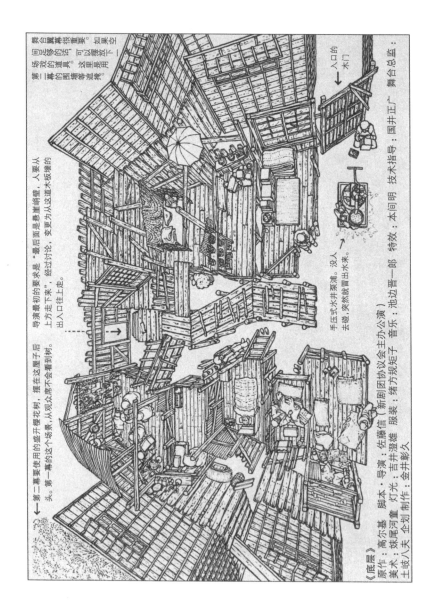

——那装设布景时,是把排练场搭建的布景整个搬过去吗?

土岐:排练场的空间没有剧院大,所以有些东西是到剧院才第一次组装……比如樱树、围墙、周围的房子等等。

——整个换景过程令人印象深刻,拆装景的演练也都是在剧院进行的吗?

土岐:是啊,演练了好多次。因为换景的目标是"五分钟完成!"

河童:说是五分钟,其实三分半就得完成,导演用嘴巴说"场景要瞬间变换"(笑),负责设计的我就得想破头了。不过呢,再一想,"实际执行的是舞台总监……"反正最后一切只能交给舞台总监了(笑)。

——所以一旦开演,从导演以降,所有设计工作就算完成啰?

佐藤:没错。剩下全都交给舞台总监……即使戏才刚开演。

——开演之后,导演会每天到场看戏吗?

佐藤:这就不一定了。像我,我属于不去看的那种人,原因是没办法和观众一起观赏,我的自信不足(笑)。

——可是,第一天总会去吧?

佐藤:那当然,不看不行。可是,演出铃一响,在观众席坐下后,往往会突然发现哪个地方没做好,便会想说如果早一天知道就好了(笑)。因为坐到观众席,才会了解到观众想看的是什么。有时候,不但没让观众看到想看的,甚至还完全相反……情况很多种啰。

河童:如果要抽离客观地看,导演可能是最后才如此的那个人吧。

佐藤：是呀。随着排练进行，一心一意想的都是戏能否按照自己的意思进行，所以很难客观以对（笑）。

河童：舞台总监的工作就是跟各方交涉，所以一定会客观。因为总是在思考解决方法，不得不清醒。

——东京公演后，舞台装置、服装、道具、灯光和音响器材等，都会全部打包带到各地巡演吧？

土岐：用了11吨和3吨的卡车两辆。

河童：什么？两辆！原本预定只要一辆11吨的啊。

土岐：两辆都还有点勉强哟。而且没有好好堆放安排的话，绝对挤不下。所以事先在排练场用线画出11吨卡车的载货面积，试过各种堆法。可是等到实际上货时，一直没法儿照原先计划摆进去，结果搞到清晨4点才总算完成……

佐藤信【中】（导演）

1943年东京生。早稻田大学肄业，历经演员养成所、剧团"青艺"研究生，担任过栗山昌良和观世荣夫的助导。1965年参与创立"剧团自由剧场"，1971年组成"68/71黑帐篷"，到全国搭帐篷巡回演出，并参与许多戏剧活动。

土岐八夫【左】（舞台总监）

1933年生于福冈县。1953年北上东京，之后从事舞台幕后工作，同年加入剧团"青年座"的演出部，1979年成为该座座友。1981年以舞台总监身份获得"纪伊国屋演剧赏"参加各领域的舞台制作，也从事导演工作。

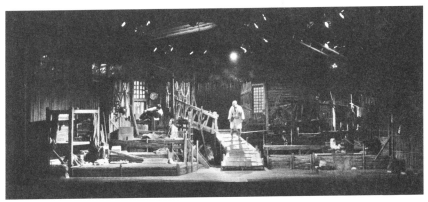

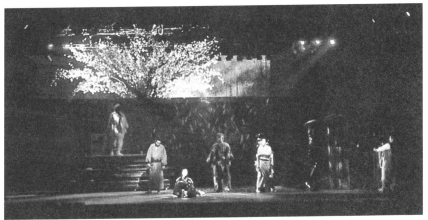

佐藤信导演的《底层》中两个场景（三分半钟完成换景）

高尔基原作的《底层》描述 19 世纪末帝俄统治下底层社会的人民生活。1902 年在莫斯科艺术剧院首演，之后世界各地演出不断，日本从明治四十三年（1910）开始，至今已演出 45 次。

原作的故事地点设定在地下室的一个房间，佐藤信导演的这个版本将时间改为日本昭和初期，地点则是搭建了许多破烂出租木屋的低洼湿地。

【下】第二幕有导演特别要求的"盛开的樱花树"，在灯光下以奇特轮廓逐渐浮现。为了这株樱花树，音效设计和舞台设计可是打了一场"攻防战"。声音若要能够穿透，布景得用布料制作，但是布和木材的质感相去甚远，所以为了不让观众看出来，下了不少功夫。

——如果不是当舞台总监，会选哪一行？

土岐：演员吧。因为只要有演员和观众，舞台就成立了（笑）。

佐藤：我就不一样了。接下来我说的话可别传出去哟。其实我不喜欢演员，我是因为实在太喜欢剧场了，才不得不跟演员打交道的（笑）。

河童：我嘛，舞台设计以外的工作，大概都做不来。因为除了自己感兴趣的事物以外，其他都漠不关心。像我这种善变没定性的人，舞台总监做不好，演员也不行。导演则是没办法当。因为要投注的时间很长嘛。真要跟戏剧扯上关系的话，我想呢，当个观众是最好的啦。

佐藤：对喔，当观众最棒了。用观众的眼光来看戏，最能把演员看个一清二楚了。有时候还会惊讶自己的戏里竟有这种安排："咦？怎么是这样的演员？"这还蛮常有的事。选错角了（笑）。

河童：我也是，当个观众看戏的时候，感受特别多。

土岐：当观众的话，可以一边看戏一边随着剧情或睡或哭吧（笑）。

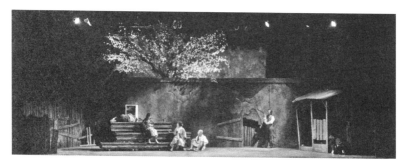

《底层》第二幕　盛开的樱花树是原作所无，登场前从观众席看不到，放在布景的中央、后面，利用扬声器等器材遮掩住。

实际的声音·做出来的声音

"请写一篇'音效篇'吧!"

M君不断提这件事。谈舞台总监工作的时候,曾经提及枪声该由谁负责是依枪击时机来划分的,他马上露出很感兴趣的模样。

"我还以为只要是声音,全归音效管,没想到负责的部门跟发出声响的方法有关呢。"

"是呀。如果有演员开枪的戏,从道具手枪发出的枪响,属于舞台总监的管辖范围。如果并非来自枪口,而是预录的声音透过扬声器发出,就属于'音效'的责任范围。"

听我这么一说,M君马上回问:

"那跟舞台上立着的樱树属布景、手拿的折枝属道具,道理差不多嘛。这是因为分工后效率比较高,还是从前的地盘观念作祟?"

他的问题越问越专业,招架不住的时候也越来越多了。

"与其说是地盘意识,不如说是为了划清界限以区分责任,但有时还是得共同合作才能完成。例如机关枪扫射,起初需要用道具手枪发出火花和枪响,随后而来的连续枪响就要靠音效的录音了。"

"那在无法使用录音的时代,是不是都在舞台一旁制作声音?"

"在没有电器音响的时代是这样没错。不过目前有时还是会运用古法,这种现场制作的声音,为了与预录区别,称为现场音。你之前观赏过的《欲望街车》不是有一场掌掴的戏吗?那就是在翼幕发出'啪'的声响,如果每次都真打,演员的脸不肿起来才怪。有专门制作这种声音的道具,名字就叫'掌掴器'。"

戏剧中的声音

"制作雨声的扇子,你这一辈也知道吧?"
"听倒是听过,实物就没看过了。现在还使用吗?"
"歌舞伎还在用。那种古典道具,去国立剧场应该看得到吧。"
"走吧走吧,我们去瞧瞧吧!"

M君又一如往常催促着前往。于是打了电话给国立剧场舞台技术课的课长川端一广先生询问。

"很多种哟。帮您先准备着吧!"

课长快语允诺,碰面时还不只让我们看道具而已。

雨扇　扇面用线绑上许多珠子,一挥动就有"哗啦哗啦"的雨声。要发出大雨的声音则绑上纽扣。这种手作的感觉实在有趣。

实际的声音・做出来的声音　171

蛙鸣　摩擦赤贝贝壳呈锯齿的一面，就可以听到田中的蛙鸣。这个连门外汉都能轻松操作。

蹄声　两个漆碗倒扣，在地板上敲击，秦先生说："这时候要设想马的心情脾性，再加以表现。"

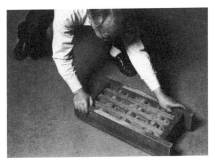

雷声　滚动有刻纹的车轮，就会发出"轰隆轰隆"的打雷声。这个歌舞伎的古典道具是贵重珍品。

"我请了这方面的专家,实际操作并解说给你们听",结果竟然是东京演剧音响研究所的秦和夫先生。

秦和夫先生在音效界可说是长老级专家,他本人则对这个封号有些抗拒:"没有的事,我没那么老。我和河童先生一样,是昭和五年(1930)出生的……那,河童先生也是长老级的啰!"

舞台设计界还有许多比我资深的前辈,而在音效界,更资深的大概只有比秦先生年长两三岁、负责许多松竹体系工作的辻亨二先生了,所以他长老级的地位是毋庸置疑的。

"不是刻意要把您当长者,而是要讲古说今的话,没有您可办不到……趁此机会让一般人也多多了解音效的世界,还得请您实际演练喔。"

虽然被称为长者有点不满,秦先生还是爽快允诺了。

到了约定的当天,国立剧场的录音室里搬进各种道具,等着我们到来。

M君眼里闪着光辉,手里拿着雨扇,试着做出下雨时"哗啦哗啦"的音效,秦先生则在一旁补充道:

"你手这样摇,发出的是刚开始下雨的声音。这样的话则是雨势越来越强。不过遇上有台词的场面,音效声要转弱,等到台词结束,再渐渐将音量放大。"

"如果雨一直下,那手就不能停,扇子一直摇下去,是这样吗?"

M君问了个好问题。事实上,碰到这种时候,有一种叫作"流雨"的道具可用。秦先生说:

"那个晚点再让你试。我们先依序看道具发出的声音。"

秦先生随即摩擦赤贝贝壳,发出蛙鸣;而两个漆碗倒扣,

可以发出"踢踏踢踏"的马蹄声。不单制作马蹄声,还可以随着剧中马脚动作配音,"如果是录下真马的马蹄声,动作的开始和结束不易掌握,而在一旁看着舞台上的发展,一边制作现场音的话,比较容易完全配合"。

意思是连声音也要一同做戏。

由歌舞伎的音效功夫,可以感受到昔日剧场人的职业气质。秦先生一根接一根地演奏各种竹笛,怎么听都像各种鸟儿啼鸣,但只有熟练的人才吹得出来,我一吹就被 M 君取笑:"现在是鸟啼吗?该不会是猪叫吧?"

秦先生说"好久没吹了",沉浸在欢乐气氛中,一根接一根示范不停。当我们拍手要求安可时,他不好意思了:"别这样,其实以前前辈们的功夫才真是让人佩服。"

各种竹笛 从右开始,分别可发出以下动物的叫声:猫头鹰和鸽子(一根就够用)、牛(别瞧它细,声音真的很像牛的哞叫)、老鹰、乌鸦(我吹只发出"喔——"的不明声音)、夜莺、鸡(很简单,任谁都行)、黄莺(笛子外形也像,这个得熟练才吹得出来),最左边是环颈鸽。保存了这么多种类,而且有些还使用在歌舞伎中,真是感人。日本产竹,听说做出的笛子连莫斯科艺术剧院都认为"比我们的还好!",于是我们带了一些回去。

竹管 明明只是一根竹管,为何能发出尺八的声音?真不愧是专家绝活。竹管垂直拿着,仿佛要把洞塞住似地敲击管身,会发出古早蒸汽船的"砰砰"引擎声。这个连M君也会用。

"歌舞伎刚开始时有这样的音效吗?"

M君问道。歌舞伎最早多是舞蹈,所以没有模拟音效的需求。

没有声音的声音

秦先生示范演奏的声音,其实是后来才发展出来的。初期的歌舞伎以舞蹈为主,所以乐队(吟唱、三弦及其他乐器如笛、鼓)在舞台上排成一排伴奏。但随着时代变迁,歌舞伎从舞蹈慢慢发展为台词多的戏剧。演出中看到舞台上有伴奏者会有点扫兴,所以慢慢改成让观众看不到,后来是坐在舞台下方,称为下座。

"歌舞伎舞台的翼幕区是用黑屏风挡住,垂着黑色竹帘。"

"祢津·西宫的歌舞伎舞台上有这东西呢。"M君想起当时的情景。

"那个虽然称为下座,但为了不让观众透过竹帘察觉,伴奏者绝对不可穿着白色服装,'下座音乐'也就被视为'隐藏(阴)的演奏'。虽说演奏,其实不只音乐,有时还要负责制

造音效,尤其到了默阿弥[1]时代,戏剧偏向写实,为了辅助呈现剧情,便要求声音也要更加逼真了。"

雨声、鸟啼、蛙鸣等等都是下座前辈们用心研发的代表作,这些音效道具不好好保存恐怕会失传,而且不单是道具本身,连同技艺也必须传承下去……

秦先生也非常同意。

"是否有那种别国所无,而日本歌舞伎特有的音效?"

M君的提问直逼核心。事实上,的确有日本独有的声音。

"像是下雪的声音、深山的声音等等,这些都是实际上不存在,但又得用声音来表现,所以借太鼓打法的变化来传达那种意象。"

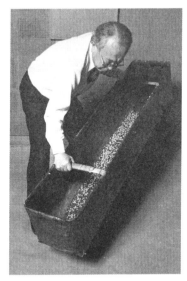

波浪声 将大豆和红豆等放入贴有和纸的竹篓,倾斜让豆子滑动,会发出"沙——"的声音。倾斜到一半抖动竹篓,让豆子跳动,便发出浪头激岩的声响。闭眼聆听,真的很像海浪拍岸的感觉。这竹篓以前似乎是装戏服的行李箱。

[1] 歌舞伎剧作家,1816年至1893年,写有三百余部剧本,占目前歌舞伎剧目半数。

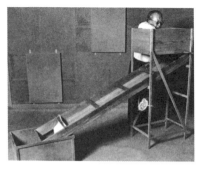
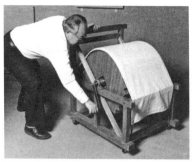

【左】流雨　豆子放入上面的箱子，往下滚动，就会有连续的降雨声。控制豆子数量便能决定雨势大小。音量也可依照剧情需求调整。
【右】风车　转动把手，覆盖的布便会摩擦轮子，听起来像有风吹过"咻——"。

马上请秦先生示范。鼓棒前端用布包着，包得好像祈晴娃娃的头，"咚、咚、咚……"地敲击表示舞台正下着雪的景色。"咚咚、笃、笃、笃……"则是山风吹过。古早时代灯光照明和视觉效果不发达，所以靠声音来演示情景，现在的年轻人听到时说不定会目瞪口呆。

"喵——喵——"

这些声音，从江户末期到明治、大正，随着时代演进，越来越求逼真。明治四十二年（1909）小山薰和市川左团次的自由剧场，演出翻译自易卜生、霍普特曼（Gerhart Hauptmann）、梅特林克（Maurice Maeterlinck）等欧洲剧作家的作品，后来则有土方与志等人的筑地小剧场。这些以写实为目标的戏剧抬头，表现形式与向来的歌舞伎完全不同，音效的发想也迈向了全新的道路。

之前都是利用笛子等乐器来表现猫、狗、鸟等叫声，有

时其至还模拟人类的声音,这些统称为"拟声音"。其实不只那个时代,至今也仍旧常运用。

"现在也是吗?"

"你看过的《欲望街车》,一开幕不是有猫叫?那个其实是我哩。"

"什么!真的假的?"

"彩排时,导演说'想要有发春的猫叫声',就急忙在纪伊国屋表演厅的大厅录音。音效设计高桥岩先生吹捧说,'河童先生很会装猫叫,你叫叫看啦',结果我就在大厅里'喵——喵——'地叫了。可别误会做音效很简单,这可是突发状况的例外处置喔。"

收音机改变了声音的世界

随着近代戏剧演进,在舞台翼幕下功夫的拟声音效也跟着迎接收音机的时代,对于声音的精巧要求更多。

大正十四年(1925)3月22日,日本也进入收音机时代,同年8月播放了最早的广播剧(当时称为放送剧)《矿坑中》。广播剧完全以听觉为要求,是前所未有的尝试,透过喜爱戏剧的音响技术者之手呈现的成果十分精彩。黑暗的矿坑中,爆破音、喷水声、幽闭的恐惧感等等都用声音表达,具有实感的广播剧成功写下了历史记录。

接下来的音效领域开始蓬勃发展,有了长足进步。听说秦先生任职的东京演剧音响研究所收藏有不少当时的音效道具,于是前往参观实物。

搬到录音室里的物品中,多次出现"什么!这个东西竟

【左】蝉鸣 小小的铃铛一晃动,听起来竟像蝉鸣,发现这个的先人真伟大。
【右】摇橹声 不难想象。

群马奔腾 为了制作马群蹄声,将茶杯并排绑起来,以勺子敲击。照片前方的铁质品是收音机时代下了功夫的珍品。

火车声音 一踏风箱,金属质的特殊喇叭便起共鸣,宛如蒸汽喷出的声音。在无法录音的时代常于电台使用。

实际的声音・做出来的声音　　179

录音带资料馆　各种声音都有，种类数量都相当惊人！火灾或地震当然不成问题，连没有声音的"宇宙声"都有。

制作音效的录音室　录音技术进步的现代，多是播放预录的带子。不只实际的声音可以录下，还能混音、合成、编辑，创造更多的声音。
这录音室比想象中还要狭小。秦先生笑道："太宽敞的话，一个人要拿东西不方便。其实，是借口啦，根本原因是这是个以贫穷剧团为服务对象的个人企业。"

然会发出那种声音"的惊叹，创意实在让人佩服。例如小小一串铃，一挥竟可以发出盛夏的蝉鸣。其他还有博物馆级的珍品，例如会发出火车蒸汽声的风箱等等，真是有趣极了。不能把火车头搬进录音室，所以靠声音演出发动、加速的画面，实在是杰作。

秦先生边表演边说：

"在录音机发达的今天，虽说什么声音都能收录，但有些做出来的声音比实际去录音还有真实感呢。因为是真实的声音，舞台就非用不可，没有这样的道理，而是必须考虑能否配合整出戏的效果，到底怎样的声音才适合，等等。有时甚至需要将实际的声音和录下的声音合成起来……总而言之，现在是很多东西都做得出来的时代，但也不能因此就依赖录音，有时还是得花工夫，这样才不会辜负歌舞伎时代和收音机初期前辈留下的各种创意。"

听说录音编辑剪接也有各种方法，有改变音质的均衡器，或者改变音程，或利用回音和残音，等等。借由种种技术，连同人语和歌声在内，所有音源都能当作素材来创造声音。也就是说，自然、人工声音都能轻易透过变化、合成、再现制造出来。

"效果音会依种类区分吗？"

M君问道。

"问得好，我也想知道。"

听我这么一说，秦先生笑道：

"首先，表示时间的声音有手表、寺院钟声、街道上的报时等等；若要表现昔日情景，有通知大家正午到了的'午炮'；表示天候的声音有风、雨、雷、暴风雨等等；表示场所的有

野鸟啼鸣、家畜的嘶吼鸣吠、叫卖声、都市的噪声等等。其他还有没出现在舞台上的人物或物体的移动声、逐渐飞近的喷射机、远去的列车声等等。只要可以让人察觉到某种情境、事物，什么声音都能拿来用，所以实在无法分类。录音带的架子上也有欢愉的气氛、不安的声音之类的吧。种类真是不胜枚举，比方说还有现实音、非现实音、抽象意象的声音等等……"

在录音室中，我们试着混音做出不同的音效。即便只是稍纵即逝的声音，都得阅读脚本，听取导演的要求，考虑演员和剧情的关系等，最后才创造出透露出音效设计师性格的声音来。

回程路上，跟 M 君聊了起来。

"会不会想以音效师的身份，来听听声音？"

"那可是会进入不同的世界哪。"

请别再盖奇奇怪怪的剧院了!

我曾经在杂志上写道:

"建筑师或许是盖房子的专家,但不是使用方面的专家,所以请听听我们使用者的意见。拜托别再盖出奇奇怪怪的剧院了。"

没用具体例子说明,大概不容易理解这话的意思。这就像是盖了一间不好用的厨房,没办法,只得无奈地在这环境底下做料理。

例如料理台旁边没地方放锅子,水龙头设在楼下较远的地方。冰箱放二楼,拿个东西得跑上跑下,收纳锅碗瓢盆的橱柜在隔壁房间。如果真有这种厨房,任谁都会觉得奇怪,用的人会发脾气也不足为奇。

"真的吗?"

M君满脸惊讶。举个例子来说吧,一般都希望舞台和后台休息室近一些,可是某间刚落成的剧院,傲视当地的宏伟大厅闪亮耀眼,舞台和后台休息室却距离很远,明明在同一层却还得走楼梯上上下下。有一位到那边负责芭蕾舞公演的舞台总监回来之后唉声叹气道:

"楼梯窄,急着回到休息室换服装的舞者得和赶着上场的

请别再盖奇奇怪怪的剧院了！ 183

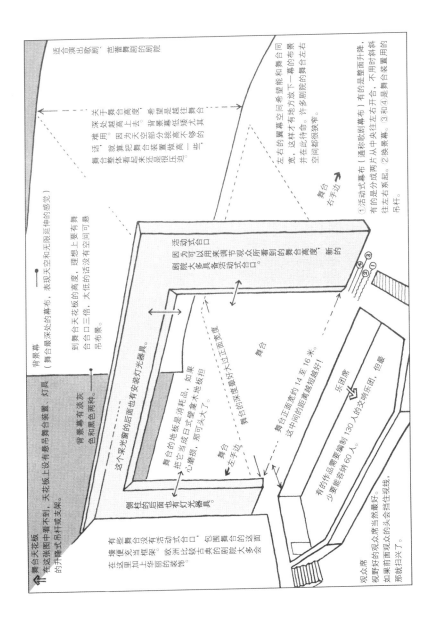

舞者错身而过，'到底在想什么，竟然盖成这样！'，那些舞者无一不带着怒气登台。更好笑的是，那座剧院竟还得到建筑赏，实在很奇怪，难道剧院建筑不是该以剧院功能来评价的吗？就算外观设计得再漂亮，光凭这点就能得奖，这未免太过分了。看过剧院的简介小册子，然后带着期待前往的话，肯定会很失望。对于剧院的了解只到这程度，就敢动手设计盖出来，实在很悲哀啊。"

即使有缺陷也无法重建！

听到这话，让我想起澳大利亚的悉尼歌剧院。据闻它是世上外形最漂亮的剧院，很多人是因为建筑杂志介绍而得知的。剧院建在海边，拥有高耸的贝壳外形屋顶，看起来就像迎风扬帆的帆船，实在很美。该建筑从设计到落成花了将近20年，之间也曾变更设计，终于完工了，可是这栋建筑最不幸的地方是，它并非供人欣赏的建筑，而是一座剧院。

观众席的设计不错，坐着欣赏的观众或许感觉不出来，可是舞台本身、乐团席、后台休息室等空间都非常狭窄，可以说是相当难用的剧院。这个故事很有名，我想设计剧院的建筑师应该很多人都听说过。

但是，看来大家对于剧院究竟是什么，依然没从根底了解其意。说这话并不是要一竿子打翻一船人，还是有认真思考剧院功能、值得信赖的建筑师。

只不过，就人数来看，剧院里进行的是什么样的作业，至少需具备何种功能，能对剧院的基本条件有所了解的建筑师实在少之又少，这是不容置疑的事实。

这么说，并非"如果不是熟知剧院功能的建筑师，就别来盖剧院"的意思，而是希望建筑师能多听听使用者的意见，采纳后加以活用。

例如设计医院的手术房时，听取在其中工作的医生需求；盖工厂也一样，都会去了解这间工厂使用哪种机械、生产什么产品，是同样的道理。不需要对剧院的定义或历史有深入研究，毕竟这方面的知识也相当广泛……

我自己对于剧院是什么的学识也粗浅，在此只能抄下平凡社《演剧百科大事典》的内容现学现卖。英语 theater 源自希腊文 teatron，teatron 又是动词"看"的变化，在希腊文里是观众席的意思。日本在很久以前，现在指称戏剧的"芝居"一词也是观众席的意思。至于"所谓剧院，是容纳观众、演出戏剧及所属演艺的建筑，亦即由舞台和观众席组合而成"的定义是到了近代才形成的。换句话说，原始的戏剧不一定需要建筑物，和有无舞台、观众席、式样如何等等也并无关联。这个改变在日本和国外是差不多同时期发生的。后来，反映各国风土民情的戏剧诞生，彼此交流，才成为今日剧院的形式。在此不谈其演变过程和历史，我只是不禁想，讨论戏剧时，难道不该再次确认一下，"所谓剧院，就只是建筑物吗"？

现在应该和以前一样，只要是演戏的场所就能称剧场，即使是没有剧院式建筑的公园、神社广场、草地，演戏的地方，都能解释为剧场。

无论是避免从单一面向认识戏剧，或是承认戏剧的多样性，不要对剧场下定义比较好。可是，如果不在种类或范围上加以限定，会越谈越混乱，所以此处将剧院定义为"可供

歌剧、芭蕾舞剧演出，拥有镜框式舞台[1]的剧场建筑"。

理由在于，目前日本各地纷纷兴建名为县民会馆、市民会馆之类的建筑，都具备可演出歌剧的镜框式舞台，并且数目还在增加当中。

即使是剧场，比起只供戏剧演出的中小型表演厅，拥有乐团席的镜框式舞台剧场耗资巨大，而且那还不是企业出资建造的商业剧场，而是拿税金建造的公共表演厅。既然用的是纳税人的钱，不是更该盖出像样的剧院吗？毕竟建成之后，如果缺陷太多也无法重建。

至于全国各地的行政机关，建造剧院时为何都选择有乐团席的镜框式舞台，主要是希望可以多功能使用。能演出歌剧或芭蕾舞剧的话，其他类型的戏剧或音乐剧等也能应付，因为歌剧是各剧种中对设备要求最高的。但是，为了达成这个目标，就必须添加许多元素，这些都和日本古来的剧场有很大差异。

首先，从一般戏剧用不上的乐团席开始，到超出日本戏剧向来需要的舞台高度、深度，以及变换舞台装置的左右翼幕空间等等，这些都必须具备。

再者，不单是舞台，还有后台休息室的问题，房间大小是否能够容纳演出者，所在位置也不能草草决定。

地方剧院拥有乐团席的立意不错，但是空间太小，无法容纳所有乐团成员，结果不得不排到两侧的通道，为什么会发生这么愚蠢的事情？实在不得不让人质疑。似乎是模仿东京的剧院而建，这也无所谓，但是只有看起来像，实际使用的空间却缩小了。负责的建筑师似乎没考虑到为歌剧伴奏的

[1] proscenium arch，或称前台拱门式舞台。

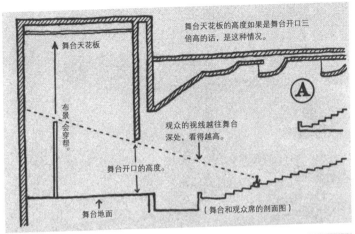

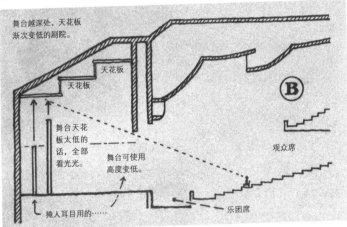

乐团编制有多大，只顾着模仿其形而已。人没办法缩小，坐不进去的乐团团员当然只得排到走道去了。

这种剧院后台大多没有供乐团使用的房间，团员只好到走廊休息。第一次承办歌剧公演的剧院职员看到这阵仗经常惊呼："什么！演歌剧需要这么多人喔？"如此例子不胜枚举。如果要盖剧院，拜托思考一下要演的是哪种戏，勉强做出个乐团席，只能落得空有外壳的窘状。

为了避免如此困境，设计时得先设想演出标准作品时的基本需求。即使是休息室，也有必要依大小区分。首先，乐团最少60人（有的作品需要编制达130人的交响乐团），甚至需要大型合唱团演出，或者插入芭蕾表演，人数依作品而异，但一般来说也有五六十人。这些人可以同用一个大房间，而指挥和独唱歌手则需要单独的房间，若是数人同处的房间，大小也得加以考虑。

戏演到一半，突然落幕了

一直在我身边跟看舞台创作过程的M君，已经充分了解了剧院是创造戏剧的母体，不单是让观众观赏作品的建筑而已，所以愤愤不平地说：

"有缺陷的剧院这么多……实在不能原谅！为了别让这种剧院再增加，干脆收集实例，把剧院名字公之于世！请您别客气，全部写出来！"

可是，我认为这么做并不妥当。

因为剧院不只是一栋建筑，还包含在里面工作和营运的人员。简单说，即使是条件不错的剧院，如果职员对剧院的

东京文化会馆

舞台的台口和高度比与欧美的剧院差不多，是个适合演出歌剧、芭蕾舞剧的表演厅。优点是乐团席宽敞、后台休息室的条件不错等等，缺点则是音乐会用的回音板占据了舞台的重要位置，使得翼幕空间变窄。此外，舞台高度不足，大型布景无法收纳于翼幕，相当不便。

这方面的问题在看到平面图时曾指出来，结果设计者前川国男先生的回应是："现在这阶段才讲，太迟了。只好请你们睁一只眼闭一只眼了。"

虽有各种问题，舞台界还是认为"这算是不错的剧院了"。

本质不了解，它也称不上是好剧院。某个表演厅就曾经在演出时幕布突然降下，台上的演员和台下的观众通通吓一跳，剧院职员说："依照约定，演出必须在九点结束，所以就落幕了。如果很困扰，那就应该在九点以前演完啊！"

"九点电源会关掉，所以请在之前演完"，会提出这样要求的剧院听说还不少。把这些表演厅的名字公开、投诉，并非我的本意，因为负责该会馆的人员可能已经更换，光提及表演厅的名字，不就让承接的人遭到误解吗？

相反的，有些条件不是很好的剧院，"那间会馆的工作人

国立文乐剧场

黑川纪章先生设计,专为演出文乐而建,实际上也租借给其他类型的表演,因为光靠文乐无法维持。

舞台高度不足,这点是致命伤。碍于舞台台口框架固定,又是横条状,很多戏剧演出无法尽情发挥。剧院方面响应:"租借时应该已经知道这一点,请别再抱怨了……"《蜷川之麦克白》赴欧前曾在此上演,负责舞台设计的我也吃了不少苦头。舞台上方的棋盘设计蛮碍眼的。内部装潢最好还是不要过于花哨,以免影响看戏的专心度。

(图版摘自国立文乐剧场目录)

员人很好,到那里演出很愉快,令人期待",也是有这种剧院存在。

 所谓剧院,还包含在里面工作的职员,以及营运剧院的意识,这些会让剧院本身成为生命体,而变得越来越好。

 这次听说我要写剧院篇,甚至有人特地从地方县市打电话来:

 "我们的剧院就是有缺陷的剧院,请您明白写出来吧,我们已经受不了漠视使用者的建筑师的烂作品了,每天看那些特地前来的工作人员如此辛苦,却帮不上什么忙,很心痛呀。"

我们不过才偶一使用，而竟然有伙伴怀抱如此痛苦，听到这种心声，我不禁也难过了起来。无论有怎样的缺陷，一旦建成，剧院的结构就无法改变了。

我认为，要负最大责任的人是没有事先了解剧院应有功能即进行设计的建筑师，以及无知却不断投入大笔金钱又决策专断的政府官员。

没有使用者评价的剧院建筑

到底全国的公立表演厅目前情况如何？蛮想知道的。但自己不可能马上出发调查，只好放弃这个方法。取而代之的是，我向三个剧团的十几位舞台总监提问，他们有许多机会在全国各剧院巡演，只要询问"某县的某某市民会馆"，他们都能一一描述该剧院的状况，提供详细数据，我只要再进行分析即可。

回收的答案相当多样，很有意思，但有些太细太专业了，似乎不适合在此一一列记……我想就从中挑选几项来谈。

许多剧院的舞台开口很宽敞，挑高却很低，景深不足，舞台两侧翼幕空间少，休息室狭小或房间不够。有的舞台中心点不在正中央，不管怎么调整，舞台装置就是无法对准；还有舞台幕布降下来竟然在乐团头上，等等，实在不可思议。

特别让各舞台总监不满的是，设计时完全没考虑到布景出入剧院的需求，例如没有装卸货用的出入口，布景只能从大厅进去，然后爬楼梯、经过观众席，再抬到舞台上，离谱到极点。不然就是出入口太窄，或者没有可让卡车停靠的地方，或者无法直接把道具搬到舞台上——得先搬到地下通道，再

窥视舞台

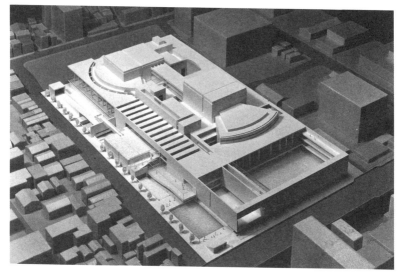

评图中选的第二国立剧场的模型

[设计 =（株）TAK 建筑·都市计划研究所]
期望这座剧院能够一举解决至今对剧院的所有不满。剧院不单是建筑而已，如果没有考虑到人的因素，实在不具意义。而这涉及将使用者和观众都纳入考虑的营运方针。

利用升降台运上舞台等等，类似这样的例子不胜枚举。

此外，甚至有简直要怀疑建筑师"你这是在恶搞吗？"的剧院。舞台深处的天花板非常低，对我们使用者来说真的很困扰；至于为什么会变成这样子呢，乃因为剧院外观模拟"鹤"的身影，舞台正好在鹤的尾巴处，所以越往深处去，天花板就越低，简直让人哭笑不得。

原本以为这种完全没顾及剧院基本功能的情况是特例中的特例，孰料在东京正中央新近落成的剧院也是如此。第187页的剧院剖面图Ⓑ就是其略图。这里的情况是，为了顾及周围的日照权，不得不把天花板设计成斜面。如果在进入基础

工程的设计阶段就能听听舞台界的意见,大概也不会变成这种局面,真是遗憾。就算有日照权的问题存在,应该也能改个座向吧。

这些不可思议的剧院建筑,盖好后随即为建筑杂志介绍,甚至成了奖项提名的对象。使用后的评价不也很重要吗?剧院是否也应该接受使用者的实际批评呢?我相信这些批评可以让剧院越盖越好。说这些并不是要限制建筑师的想象力,而是希望他们可以在剧院功能上多几分了解,再尽情发挥其天分和创意。

期待对戏剧有兴趣、理解戏剧的建筑师加入,共同拓展戏剧创作的宽度。其实,戏剧界都希望和建筑师携手合作,而非彼此敌对或不信任。

最后,一定要补充的是,有一句话说,"戏剧乃综合艺术",也就是需要集结各领域才得以完成的艺术。观众的参与也是重要要素之一,有观众,戏剧才能成立。不论古今,能成就戏剧的是观众,让它消失的也是观众。所以,遇到有趣的戏剧,请各位毫不吝啬给予掌声,但遇到无聊的戏,也请直接表达不满!

●摄影

13—19页、37页、66页下、72—73页、76页、78页上、81页上、89页上和下、97—98页、100页、108页下、107页、111—112页、114页、115—117页、145页、157—168页＝松藤庄平

170—179页＝坂本真典

127页＝岩本庆三

其余由妹尾河童提供

单行本后记

这本书是将《艺术新潮》1985年1月号到12月号的连载集结而成。虽说读了内容便知道作者是我,但是要没有担任这项企划的编辑M君(宫本和英)的旺盛好奇心、松藤摄影师(松藤庄平)那浇不熄的热情,以及山川录总编辑的甜言蜜语,书中也不会有这么多鲜活的内容。直到现在,还是觉得谈论自己的本业很让人害羞,我想,如果不是他们三位在背后推了一把,不会有这本书的出现。

在此,由衷感谢协助采访的所有友人,还有支持戏剧的众多伙伴,谢谢你们!

连载终于完毕,进而集结成书,这得感谢平凡社的惊巢力先生以及稻庭瑞穗小姐大力相助,才让我那"彩色页多一点,卖得便宜一点"的任性要求得以实现。"谢谢你们!"

这本书除了"亲生父母",还得到众多"养父母"的照顾,实在很幸福。

最后,经由阅读此书而全程参与舞台制作过程的读者,我想对你们说,"辛苦了!"感谢大家忍耐许多舞台的专业用语……

如果因为这本书,"从未看过戏,因而起了想要看看的念头",即使只多增一人,我也不胜感激。

各位,请务必来亲眼瞧瞧真正的舞台!

<div style="text-align: right;">
1987 年 5 月 15 日

妹尾河童
</div>